KB133463

사진이란 이름의 욕망 기계

장정민 지음

목차

사진이란 이름의 욕망 기계

뒤늦게 대학원에서 사진을 전공하기 시작했을 때 선배들은 농담처럼 "아직 늦지 않았다"고 말했다. 당시에는 무슨 뜻인지 이해하지 못했다. 그러나 얼마 지나지 않아 그들이 왜 그런 말을 했는지 알게 되었다. 더 늦기 전에 사진으로 작가가 되겠다는 마음을 접는 게 좋을 거라는 경고 혹은 충고였다. 하지만 오랜 시간 고민하고 결정한 작가로서의 길을 포기하고 싶지는 않았다. 사람들의 이목을 끄는 사진들을 찍다 보면 어느덧 작가가 되어 있으리라 생각했다. 그러던 어느 날 바르트(Roland Barthes)를 만났다. 그의 책과 대화하며 문득 막연하게 생각하던 예술 사진이란 것이 한낱 허상에 불과한 것임을 깨달을 수 있었다. 모든 사진은 예술이기 전에 그저 '사진'일 뿐이고, 그것을 예술로 만드는 것은 인간의 욕망이라는 생각이 들기 시작했다.

바르트는 사진의 본질에 대한 고민을 시작한 내게 훌륭한 선생이자 길잡이였다. 가끔은 그의 비밀스러운 언어를 모두 이해할 수 없었고, 설령 이해한다 해도 온전히 동의할 수 없는 부분도 존재했다. 그럼에도 "사진에서 내가 결코 부정할 수 없는 점은 사물이 거기에 있었다는 것"이며, "내가 사진에서 도출하고자 하는 개념, 그것은 예술도 소통도 아닌 지시 대상이라는 사진의 기초 체계(l'ordre fondateur)"[1]라는 그의 말을 반박할 수는 없었다. 사진은 다른 시각 매체와 달리 재현을 위한 대상이 꼭 있어야 하니까 말이다. 더불어 그는 대상을 재현하기 위한 장치와 그 장치의 조작자(operator) 또한 반드시 필요하다는 말을 잊지 않았다. 생각해 보면 허무하기 짝이 없지만, 사진 그

자체는 바르트의 말처럼 지시 대상, 장치, 그리고 조작자의 삼위일체로 탄생하는 이미지일 뿐임을 부정할 수 없었다.

　　이런 생각이 의식 속에 자리 잡은 이후, 예술 사진이라 지칭되는 것들에 대하여 조금은 삐딱한 태도를 가지기 시작했다. 그러면서 사진이라는 매체에 '예술'이라는 수식어를 붙이기 위한 억지에 가까운 시도들을 비판하고자 사진 찍기를 멈추고 '사진에 대한 쓰기'를 시작했다. 사진은 누가, 언제, 어디서, 어떻게 수용하느냐에 따라 언제든지 목적을 달리할 준비가 되어 있음을, 그리하여 예술 사진 이전에 사진 그 자체가 먼저 존재함을 말하고 싶었다. 설령 특정한 목적으로 생산된 사진이라 할지라도 그것은 언제든 다른 목적에 봉사할 준비가 되어 있다는 점도 밝히고 싶었다. 내게 일차적으로 사진은 기계적 재현물 그 이상도 그 이하도 아니었다.

　　그 이후 내게 예술 사진은 특정한 형식을 갖춘 그 무엇이 아니라, 동시대 시각 예술의 장에서 자기만의 목소리를 발산하는 사진 전체를 가리키는 것으로 간주됐다. 작가에 의해 생산된 사진이 아닐지라도, 심지어 일반인이 휴대폰으로 촬영한 사진이나 신문에서 오려낸 보도사진조차도 동시대 시각 예술 작품으로 재정의될 수 있음을 깨달았다. 즉, 예술의 이름으로 소비되는 수많은 사진 대부분이 실은 진짜 예술 사진이 아닌 예술에 대한 욕망의 부산물임을 자각했다.

　　인간의 소유욕을 대표하는 감각이 시각이라는 점도 이러한 생각을 뒷받침하게 했다. 내가 지금 가질 수

없는 무언가의 대용품으로 내 곁에 둘 수 있는 수단으로
사진만큼 훌륭한 것이 또 어디에 있단 말인가. 언젠가
사진으로만 남게 될 소중한 가족의 얼굴, 다시는 돌아갈
수 없을지도 모를 여행지의 풍경, 사람들의 지갑을 열게
할 사물의 가장 아름다운 모습 등. 사진은 인간이 가지고
싶지만 쉽게 가질 수 없는 욕망의 대상을 고스란히 기록해
우리를 안도하게 한다. 예술 사진도 예외가 아니다. 어떤
사진이 예술 작품의 자격을 갖게 된다는 것은 그 사진을
예술로서 소비하고 싶은, 그리고 소비시키고 싶은 욕망이
동시에 작동했음을 말한다.

그러므로 내게 사진은 이 시대를 대표하는 대표적인
'욕망 기계'이다. 누군가는 "또 들뢰즈와 가타리야?"라고
하겠지만, 그들에 의하면 "접속하는 항이 달라지면 다른
기계가 되고 다른 욕망이 작동"[2]한다. 입이 성대와 접속하면
'말하는-기계'가 되고, 식도와 접촉하면 '먹는-기계'가 되며,
생식기와 접속하면 '섹스-기계'가 되는 식이다. 사진도
이처럼 서로 다른 욕망에 따라 수많은 목적에 봉사하는
기계가 아닐까? 오늘 촬영한 기념사진이 내일은 영정사진이
되고, 또 그 사진이 언젠가는 미술관의 벽면에 걸려 예술
사진으로 소개될지 모를 일이므로 사진은 사진으로
존재하지만 그것의 용도와 운명을 결정짓는 것은 결국
인간의 욕망이므로

이 책에 실린 글들은 바로 사진에 대한 이런 나의
태도를 바탕으로 하고 있다. 사진사에 등장하는 수많은
사진들로부터 오늘날 일상적으로 접하는 사진에

이르기까지 모든 사진은 '어떤' 사진이기에 앞서 '그냥' 사진임을 말하고 싶었다. 부족한 지식과 개인적 견해들로 인해 다소 논란의 여지가 있을 만한 글도 있을 것이다. 그래서 사진에 대한 생각들을 정리해 책이라는 형태로 펴내도 좋을지 한참을 망설였다. 부디 무지와 얕은 안목에 관용을 베풀어 주길 바라며 여는 글을 마친다.

* 이 책에 실린 글들의 일부는 경향《아티클》,《포토닷》,《황해문화》에 연재한 원고들을 재각색한 것이다. 책을 집필하는 데 도움을 주신 분들에게 감사의 말씀을 드린다.

1. Roland Barthes, La chambre claire, Note sur la photographie, Éditions de l'Étoile, Gallimard, Le Seuil, 1980, p.120.
2. 이진경, 『노마디즘 1』, 휴머니스트, p.134.

사진과 예술의 문턱에서

발명가의 예술, 예술가의 발명

19세기 중엽의 어느 날 윌리엄 헨리 폭스 톨벗(William Henry Fox Talbot, 1800~1877)은 드디어 자신만의 사진술을 발명하는 데 성공했다. '칼로타입(Calotype)'이라고 명명한 그의 사진술은 음화(negative)에서 양화(positive)를 얻는 방식이라는 점, 복제가 가능하다는 점에서 오늘날 사진과 무척 닮아 있었다. 그럼에도 그는 최초의 발명가가 아니라는 이유로 니엡스(Joseph Nicéphore Niépce, 1765~1833)와 다게르(Louis-Jacques-Mandé Daguerre, 1787~1851)에 밀려 늘 상대적으로 덜 주목받았다. 안타까운 것은 그가 발명가이자 예술가이기도 했다는 사실을 아는 이가 극히 드물다는 사실이다. 최초의 사진술 발명가는 아니었지만, 사진을 사용한 최초의 예술가였던 톨벗. 지금부터 그에 대한 이야기를 시작해보려 한다.

예술가로서의 톨벗에 대해 살펴보기 위해서는 그가 왜 사진을 발명하기로 결심했는지부터 알아야 한다. 결론부터 말하자면, 그가 사진을 발명하려 했던 까닭은 순수한 과학적 호기심도, 특허권 획득을 통한 막대한 부의 축적도 아닌, '예술가'가 되고 싶었던 욕망 때문이었다. 실제로 톨벗은 태어나면서부터 예술적 영향을 크게 받으며 자랐다. 그의 가문은 영국 내에서도 가장 부유한 층에 속해 있었고, 소장하고 있던 예술품들의 규모도 어마어마했다. 하지만 톨벗의 예술에 대한 열망은 무엇보다 어머니인 엘리자베스(Lady Elisabeth)로부터 비롯된 것이었다. 그녀는 당시 매우 잘 교육받은 여성이었을 뿐만 아니라, 석판화에 상당한 재능을 지닌 인물이었다. 게다가 유럽 대륙 곳곳을

여행하기 좋아했던 그녀 덕분에 톨벗은 어린 시절 많은 예술품들과 접촉할 기회를 얻을 수 있었다.

그런데 그에게는 한 가지 문제가 있었다. 그토록 다재다능한 그였지만 아무리 노력해도 그림을 잘 그리지 못했다. 그러다 그가 사진의 발명을 결심한 사건이 벌어졌다. 1833년 톨벗은 신부 콘스탄스(Constance)와 함께 이탈리아 벨라지오 지역의 코모 호수를 여행하고 있었다. 신부가 그곳에서 합류한 또 다른 가족 중 한 명인 캐롤라인(Caroline)과 능숙하게 풍경을 스케치하고 있을 때, 톨벗은 카메라 루시다의 힘을 빌려 겨우 스케치를 할 수밖에 없었다. 그는 스크린에 맺힌 영상을 따라 선을 그리는 자신의 행위를 결코 예술이라 생각하지 않았다. 그래서 '자연의 연필', 즉 사진술의 발명을 고민하기 시작했다.

갖은 노력 끝에 자신만의 사진술을 발명한 그는 당시의 회화적 전통을 사진에 적용함으로써 사진을 예술적 표현의 도구로 사용하기 시작했다. 특히 18세기와 19세기의 영국에서 성행했던 '컨버세이션 피스(conversation piece)' 양식을 그대로 사진에 도입했다. 컨버세이션 피스는 저택의 안팎을 배경으로 가족이나 친구들이 삼삼오오 모여 있는 장면을 표현한 일종의 풍속화였는데, 톨벗은 그것을 회화가 아닌 사진으로 표현했다. 실제로 그는 『자연의 연필(The Pencil of Nature)』에서 다음과 같이 기술한다.

—

"한 집단의 사람들이 예술적으로 배치될 때,

그리고 약간의 연습을 통해 몇 초의 시간 동안
완벽한 정지 상태를 유지할 수 있도록 훈련이
되었을 때, 진정으로 마음에 드는 사진들을 쉽게
얻을 수 있다. 나는 가족 집단이 특별히 선호되는
대상이라는 것을 목격해 왔다. 그리고 그 가운데
다섯 혹은 여섯 명의 같은 사람들이 너무나도
다양한 자세로 결합되어 이러한 일련의 사진들에
많은 흥미와 엄청난 현실감을 준다."[1]

—

이는 그가 단지 초기 사진술의 기술적 한계 때문에 인물들을
야외에서 촬영한 것만은 아니었음을 보여준다. 그는
컨버세이션 피스라는 회화의 형식을 통해 19세기 영국의 사회
경제적 현실을 재현하려 했으며, 면밀한 대상의 배치를 통해
사진의 예술적 가능성을 탐구했다. 그 결과 사진술이 예술로
인정받지 못하던 시기였음에도 시셰버럴 싯웰(Sacheverell
Sitwell)의 『컨버세이션 피스, 영국 가정의 초상화와 화가들에
대한 조사(Conversation Pieces, a Survey of English
Domestic Portraits and Their Painters, 1936)』에
옥타비우스 힐(Octavius Hill)과 함께 '예술가'로 소개되었다.
 나아가 톨벗은 알브레히트 뒤러(Albrecht Dürer,
1471~1528)의 작품에 등장하는 상징적 수법을 자신의 사진에
도입하기도 했다. 뒤러는 원근법에 정통한 사람이었고,
초보적인 형태이기는 하지만 다양한 원근법 도구를 제작해
작품의 제작에 사용했다. 사진이 광학과 화학의 산물이라고

할 때, 뒤러의 원근법 도구는 일점 원근법을 구현하는 사진의 조상 중 하나라고 할 수 있다. 따라서 저명한 과학자이자 카메라 옵스쿠라의 원리와 단점에 대해 누구보다 잘 알고 있었던 톨벗이 뒤러에게 관심을 가졌던 것은 우연이 아니라 당연한 것이었다. 실제로 톨벗의 <목발을 한 남자(Man with a Crutch, 1844년 경)>는 뒤러의 유명한 작품 <멜랑콜리아 I(Melencolia I)>과 매우 흡사한 형식을 보여준다. <멜랑콜리아 I>에 묘사된 사다리와 숫돌은 톨벗의 사진 속에서 같은 구도로 등장하고 있으며, 마찬가지로 다면체는 바닥의 돌로, 날개 달린 여자는 목발을 한 남자로 대체되어 있음을 확인할 수 있다.

회화 형식의 모방을 넘어 사진 자체의 예술적 면모를 탐구하기 위해 톨벗은 다양한 정물과 조각품들을 촬영하기도 했다. 장시간 동안 빛에 노출시켜야만 겨우 한 장의 사진을 얻을 수 있었던 당시, 움직이지 않으면서 불평하지 않는 조각품이야말로 가장 훌륭한 피사체였다. 또한 흰 표면을 지닌 석고상들은 높은 반사율로 인해 노출 시간을 더욱 단축시켜 주는 매력적인 대상이었다. 그러나 톨벗이 진정으로 조각품에 주목했던 이유는 그것들이 그 자체로 예술 작품이었기 때문이다. 그는 자신이 소장한 예술 작품들을 다양한 방식으로 촬영해 그것들에 대한 새로운 예술적 표현의 가능성을 탐구하고자 했다.

실제로 파트로클로스(Patroclus)의 흉상을 무척이나 좋아해서 그것을 최소 50회 이상 여러 가지 방식으로 촬영했고, 그 가운데 서로 다른 화각에서 촬영된

두 장의 사진을 『자연의 연필(Pencil of Nature)』에 수록했다. 여기서 주목할 점은 그가 이 사진에 덧붙여 "조각상, 흉상, 그리고 그 밖의 조각들은 일반적으로 **사진 예술(Photographic Art)**에 의해 훌륭히 재현된다."(강조는 필자)고 밝히고 있다는 사실이다. 그가 조각품을 단순히 사진으로 '기록'하는 것을 넘어 사진을 통해 새로운 '예술'적 표현의 가능성을 찾고 있었음이 증명되는 대목이다.

구체적으로 설명하자면, 그는 우선 <파트로클로스의 흉상(Bust of Patroclus)> 촬영에 있어 과감하게 배경을 생략했다. 흰 조각상과 대조되는 검은색의 배경을 사용함으로써 그것이 놓여 있었던 특정 공간으로부터 그것을 해방시켰다. 또한 철저히 계산된 거리와 화각 그리고 조명 상태 등을 고려해 그것을 촬영하였다. 사진을 자세히 보면 파트로클로스 흉상의 하단부가 의도적으로 잘려 있음을 발견할 수 있다. 톨벗은 그것이 어두운 배경에서 등장하는 사람처럼 보이게끔 유도했던 것이다. 요컨대 "파트로클로스는 더는 조각품이 아니라, 확장된 활인화(tableau vivant)의 배우"[2]로 그의 사진에서 재탄생하게 되었다. 이러한 시도가 단순한 우연이 아니었음은 조각품의 촬영에 대한 그의 직접적인 언급을 통해 더욱 확실해진다. 그는 조명의 효과에 따라 "조각품을 거의 무제한에 가까울 만큼 다양하게 묘사"할 수 있으며, 조각품을 돌려가며 다양한 위치에서 촬영하거나 거리를 달리하며 촬영함으로써 다양한 비율로 재현할 수 있다고 말했다.

이 밖에도 그는 사진 촬영에 있어 빛의 효과를 적극적으로 활용했다. 흰 천을 사용하여 반사광을 만들어 내거나, 잘 닦아 윤이 나는 테이블 위에 조각품을 올려놓고 촬영해 반영의 효과를 적극적으로 이용하기도 했다. 잠볼로냐(Giambologna)의 작품인 <사빈 여인의 강간(Rape of the Sabines)> 복제본을 촬영한 사진은 프레임의 장식적 활용 가능성도 보여준다. 조각품을 촬영한 사진에 밀착 인화해 뒀던 레이스를 프레임 주위에 둘러 완결된 형식미를 부여했던 것이다. 이로써 그는 촬영의 다양한 표현 가능성을 탐색했을 뿐만 아니라, 촬영 후의 결과물을 가지고서도 얼마든지 서로 다른 사진들을 만들어낼 수 있음을 보여주었다. 한마디로 말해 사진으로 할 수 있는 거의 모든 것을 다 해 본 셈이다.

이렇게 탄생한 톨벗의 사진들이 예술적으로 얼마나 가치 있는 것인지는 쉽게 가늠할 수 없다. 혹자는 그의 사진들이 그저 단순한 사진적 실험에 불과했다고 평가할지도 모른다. 그러나 그는 사진의 발명가답게 사진의 본질적 특성에 대해 정통해 있었고, 이를 바탕으로 사진의 예술적 가능성을 최초로 실험한 개척자였다.

1. H. F. Talbot, *The Pencil of Nature*, London 1844-46, n.p.
2. Geoffrey Batchen, "An Almost Unlimited Variety: Photography and Sculpture in the Nineteenth Century," Roxana Marcoci ed., *The Original Copy: Photography of Sculpture, 1839 to Today*, MoMA: NY 2010, p.23.

탐험의 기록이 예술이 되기까지

1845년 10월 7일, 존 러스킨(John Ruskin)은 얼마 전 베니스에서 다게레오 타입 사진 몇 장을 본 뒤 충격에서 벗어나지 못하고 있었다. 그 섬세함과 명징함이라니. 그는 결국 다게레오 타입 한 대를 손에 넣었고, 좀처럼 가시지 않는 흥분 상태에서 아버지에게 편지를 썼다.

—

"강렬한 태양 빛에 의해 촬영된 다게레오 타입 사진들은 눈부시게 아름다운 것들이더군요 궁전의 돌 하나하나, 거기에 있는 얼룩, 게다가 비율에 있어서도 한 치의 오차가 없어요 그것들은 궁전 그 자체를 떼어놓은 것과 거의 다름없습니다. …… 그것(사진)은 고귀한 발명이에요"[1]

—

저명한 미술평론가이자 건축평론가였던 러스킨은 이렇게 사진의 신봉자가 되었다. 하지만 그가 경탄했던 것은 사진의 예술성이 아니라, 그것의 현실 재현 능력이었다. 재현에 있어 인간의 손이 불완전한 것이었다면, 사진의 발명은 손의 한계를 단번에 뛰어넘게 해주는 혁신이었다.

　　1849년 그는 『건축의 일곱 가지 램프(The Seven Lamps of Architecture)』의 집필을 위해 이탈리아에 머무르며 그곳의 건축물들을 탐구하고 있었다. 그러던 어느 날 중세 건축물들의 구조가 급격히 악화되며 파괴되고

있다는 것을 알게 되었다. 문제는 제대로 된 복원이
진행되지 못해 상황이 더욱 나빠지고 있다는 것이었다.
그는 이 순간, 대상을 생생하게 재현하는 사진을 떠올리며,
책의 서문에 건축에 있어 사진의 활용을 제안했다. 건축물
전체에 대한 묘사와 별도로, 그것의 구조를 이루는 각
부분을 세밀하게 촬영해 올바른 보수와 복원에 사용하자는
것이었다. 이처럼 그는 사진을 철저히 특정한 목적을 위한
도구로 파악했고, 또 이용하고자 했다. 이때만 해도 이렇게
촬영된 사진들이 독자적인 예술 작품처럼 여겨질 수
있으리라고는 생각하지 못하고 있었다.

　　흥미롭게도 그의 이러한 생각은 2년 뒤 프랑스의
고고학적 탐사 작업에서 현실화된다. 1837년,
중세 프랑스 유적의 목록을 만들기 위해 설립된
문화재위원회(Commission des Monuments
historiques)가 1851년에 '엘리오그라픽 미션(missions
héliographiques)'이라 불린 계획을 실행에 옮겼던
것이다. 위원회는 5명의 사진가—바야르(Bayard),
에두아르 발뒤(Edouard Baldus), 앙리 르 섹(Henri Le
Secq), 귀스타브 르 그레(Gustave Le Gray), 오귀스트
메스트랄(Auguste Mestral)—를 곳곳에 파견해 건축
유산을 촬영하도록 했고, 이 사진들을 모아 국가적인 사진
아카이브를 만들고자 했다.

　　하지만 시간이 지날수록 이 사진들을 생산케 한
원래의 목적은 점점 망각되어 갔다. 그도 그럴 것이
일반인들에게 이러한 사진들은 새로운 시각적 체험의

대상일 뿐이었다. 게다가 이 사진들은 사진의 예술성을 주장하는 과정 속에서 빈번히 언급되며 본래의 생산 목적으로부터 점차 멀어졌다. 오늘날 이 사진들이 예술의 장 안에서 더욱 빈번하게 소비되게 된 것은 바로 이러한 이유들 때문이다. 그 가운데 프랑스의 작가이자 저널리스트였던 막심 뒤 캉(Maxime Du Camp)의 탐험은 주목해볼 만한 가치가 있다. 탐험의 동기부터 생산된 사진이 유통 및 수용되는 모습까지 살펴보는 과정 속에서 예술 사진의 허와 실을 발견할 수 있기 때문이다.

러스킨이 건축물의 보존을 위해 사진의 활용을 주장했던 1849년, 뒤 캉은 프랑스 정부로부터 고대 이집트의 유적과 상형문자를 기록하라는 임무를 부여받았다. 당시 28세였던 그는 이 일을 위해 사진술을 배웠고, 르 그레가 고안한 밀랍용지(waxed paper)를 한층 개선한 감광용지를 가지고 길을 떠났다. 다행히 이 길고 고단한 여정에는 그의 절친한 친구 귀스타브 플로베르(Gustave Flaubert)가 동행했다. 그렇게 그는 1849년 11월 이집트에 도착, 약 8개월 동안 이집트에 체류하며 나일강 유역을 따라 탐사 활동을 개시했다. 탐사와 그에 따른 기록이라는 본연의 임무에 걸맞게 그는 대상에 최대한 객관적인 태도를 취하기 위해 노력했다. 대상은 어떠한 기교나 꾸밈없이 중앙에 배치되어 촬영되었다. 심지어 파라오 상을 찍은 사진은 동상의 머리 위에 새겨진 상형문자들을 식별할 수 있을 정도로 섬세했다.[2] 뜨거운 사막의 열기와 모래 먼지라는 악조건에도 불구하고, 이렇게 만들어진 사진 네가티브는

무려 216장 가량이나 되었다.

하지만 뒤 캉의 이 사진들은 단지 고고학적 탐사를
위한 것만이 아니었다. 그것은 이전에는 결코 실제로 볼 수
없었던 것들을 '지금, 여기'로 옮겨오는 일이었기 때문이다.
다른 말로, 이집트와 근동 지역에 대한 그의 탐사 여행은
'오리엔트'라고 명명된 동양에 대한 실체 없는 환상을
자신을 포함한 유럽인들에게 증명하는 것이었다. 실제로
그는 자신의 회고록에서 빅토르 위고(Victor Hugo)의
『동방시집(Les Orientales, 1829)』을 이 여행의 문학적
자극원으로 언급하기도 했다.[3] 먼 이국땅으로 고난의 길을
자처했던 데에는 동양에 대한 이러한 '낭만적 숭배'가
근원적인 동인으로 작용했던 것이다.

우리는 이 지점에서 사진의 대상 의존적 본질을
발견하며, 어떤 대상을 촬영하는가가 감상자의 관심 유무를
결정하는 커다란 원인이 된다는 것을 깨달을 수 있다. 우선
사진으로 재현된 대상은 '과거 어느 순간 분명히 카메라
앞에 존재했던 실재'이다. 회화도 대상을 최대한 실제와
가깝게 재현할 수 있지만, 그것은 화가가 '대상 앞에 실제로
존재했었음을 증명할 수 없다'는 점에서 사진과 근본적으로
다르다. 그리고 이 차이는 사진으로 하여금 되도록 우리에게
낯설고 새로운 대상을 찾아 헤매게 만든다. 마음만 먹으면
지금 당장이라도 볼 수 있는 것들을 굳이 사진으로까지
남겨야 할 이유가 무엇이란 말인가. 언제 내 곁을 떠날지
모를 가족의 모습, 혹은 한 번만이라도 가고 싶은 미지의
세계를 향해 수많은 카메라의 렌즈가 향하고 있는 것은

이런 이유 때문이다.

사진은 촬영의 '대상'이 무엇이냐에 따라 본래의
생산 '목적'과는 전혀 무관하게 수용되고 해석될 가능성을
얻게 된다. 애당초 뒤 캉의 사진들은 박물관이나 도서관,
혹은 관공서에 보관되기 위해 제작되었지만 그것들은
유럽인들의 호기심을 충족시켜 줄 감상의 대상이기도 했다.
로잘린드 크라우스(Rosalind E. Krauss) 역시 일찍이
사진의 이러한 다양한 수용 방식에 대해 논한 바 있다.
지형학적 탐사라는 실용적 목적을 위해 제작된 사진들이
시간이 지나며 매트를 덧대고 틀이 씌워져 새 이름을 달고
미술관의 공간으로 들어가는 과정을 날카로운 시선으로
지적했던 것이다.[4] 사진사에서 심심치 않게 발견되는
이러한 모습들은 어떠한 사진도 하나의 목적에 봉사하지
않는다는 것을 반증한다. 예술만을 위한 사진도, 기록만을
위한 사진도, 보도만을 위한 사진도, 광고만을 위한 사진도
존재하지 않는 것이다. 사진은 누가, 언제, 어디서, 어떻게
수용하느냐에 따라 언제든지 목적을 달리할 준비가 되어
있다.

오늘날 소위 예술 사진을 생산한다는 작가, 혹은
이러한 사진들에 대해 논하는 사람들은 사진의 이러한
본질적 측면을 결코 잊지 말아야 한다. 그럴싸한 장면들을
그럴싸하게 프린트해 전시장에 걸어 놓고 예술의 작위를
수여한다고 예술 사진이 되는 것은 아니다. 역설적으로 이런
행위들은 어떤 사진도 예술이 될 가능성이 있음을 남용한
것뿐이다. 엄밀히 말해 사진은 대상을 기계적으로 재현한

이차원의 평면일 뿐 스스로 예술이라 주장하지 않는다.
사진이라는 말 앞에 '예술'이라는 접두사가 붙는 것은
사진의 탄생 이후 그것의 생산자와 수용자가 합의한 경우
혹은 예술계라는 권위 체계가 작동했을 때 비로소 가능한
것일 뿐이다. 뒤 캉의 사진은 바로 이러한 사진 매체의
중립성을 분명하게 보여주는 에이자, 사진의 수용이 사진의
생산 자체보다 얼마나 더 중요한 일인지 경고한다

1. John Ruskin, "Ruskin and Photography," *Oxford Art Journal7, no. 2* (1985) p.25에서 재인용.
2. Geoffrey Betchen, "An Almost Unlimited Variety: Photography and Sculpture in the Nineteenth Century," *The Original Copy: Photography of Sculpture, 1839 to Today* (New York: Museum of Modern Art, 2010), p.24.
3. Roxana Marcoci, *The Original Copy: Photography of Sculpture: 1839 to Today.* (New York: Museum of Modern Art. 2010), p.41.
4. Rosalind Krauss, 「사진의 담론 공간들」. 『의미의 경쟁』. 김우룡 역. (서울: 눈빛, 2002.) p.333.

벽 없는 미술관과 사진

사진은 대상 의존적 매체이다. 촬영할 무엇이 존재하지 않으면 사진이라는 결과도 탄생할 수 없다. 어떤 대상을 선택하느냐에 따라 사진은 흥미롭기도 하고 진부하기도 하다. 그러나 영원히 흥미로운 대상이란 건 존재하지 않는다. 과거에는 진부했던 사진이 지금에 와서 흥미를 끌게 되는 경우가 있는가 하면 그 반대의 경우도 있으니 말이다. 그리고 이 특성은 사진이 본디 '가치중립'적 매체라는 생각으로 이어질 수 있다. 사진 그 자체는 아무런 목적도 없고 목소리도 없다. 흥미로움의 정도가 절대적이지 않듯, 사진은 옳고 그름을 말하지 않으며, 스스로 예술이라고 우기지도 않는다. 사진에 어떤 목소리를 부여하는 것은 바로 촬영자와 그것을 수용하는 관람자이다. 요컨대 한 장의 사진은 무한한 목소리를 담고 있는 욕망의 소리 상자이다. 그리고 그 목소리들 중 하나가 바로 예술이다.

막심 뒤 캉의 이집트 유적 사진에는 대개 한 남자의 모습이 등장한다. 하지 이스마엘(Hadji-Ishmael)이라는 이름의 이 남자는 누비아(Nubia)[1] 선원으로서 뒤 캉의 탐험에 동행했던 인물이다. 사실 그의 존재와 역할은 기존의 사진사를 통해 이미 잘 알려져 있다. 이집트의 수많은 유적들과 함께 사진 찍힌 그는 그것들의 크기를 짐작하게 해주는 '인간 척도'였다. 당시에는 인화된 사진만으로 대상의 크기와 규모를 정확히 판단하기 어려웠기 때문에 사람을 촬영 대상과 함께 배치하는 일이 매우 일반적이었다. 그런데 이스마엘의 역할이 단지 그것뿐이었을까? 왜 하필 이스마엘만이 사진 속에 늘 등장할까? 사진 속에 재현된

그의 자세는 왜 그리도 부자연스럽고 불편해 보일까?

뒤 캉의 사진 속에서 이스마엘은 언제나 왜소한
모습으로 등장한다. 거대한 이집트의 고대 조형물이 사진의
주인공이었으니 당연하다. 그런데 눈길을 끄는 것은 그의
상대적 크기가 아니라 바로 포즈이다. 매우 경직된 자세를
한 그의 모습은 매우 불편해 보일 뿐만 아니라 고통스러워
보인다. 그렇다. 바로 이 힘겨운 포즈 뒤에 뒤 캉의 숨은
의도가 있다. 이스마엘의 포즈는 뒤 캉이라는 서구인에게
내재된 서구 중심적 태도와 세계관이 반영된 결과인 것이다.
사진술의 급격한 발전에도 불구하고 뒤 캉에게는 여전히
충분한 노출 시간이 필요했다. 그리고 사막이라는 극한의
상황 속에서 인간 척도의 역할을 담당할 사람은 유럽인이
아닌 중동식 두건을 쓴 누비아인 이스마엘이었다. 흔들리지
않은 이미지를 위해 뜨거운 사막의 열기 속에서 죽은 듯이
가만히 있어야 하는 역할은 현대 문명의 중심에 위치한
유럽인의 역할이 아니었다. 실제로 뒤 캉은 이스마엘에게
이렇게 말했다. "카메라의 경통은 대포이고, 불행히도
움직이게 된다면 포탄 세례를 받게 될 것"이라고 수많은
여행 사진들 속에서 정복자의 자세를 취하는 서구인과 달리,
이렇게 이스마엘은 보이지 않는 줄에 묶여 고문을 받아야
했다.[2]

뒤 캉 사진에서 주목해야 할 것은 한 가지 더 있다.
그가 어떻게 화면을 구성하고 있는지, 화면의 바깥은
실제로 어떠한지가 바로 그것이다. 다시 말해, 그가
사진에서 무엇을 보여주고 무엇을 배제했는지를 살펴봐야

한다. 이집트와 중동 지역을 탐험하며 촬영한 그의 사진 대부분은 특정한 유적이나 기념물 등을 화면 가득히 담고 있다. 대상이 어떠한 환경 속에 놓여 있는지 짐작할 수 있는 실마리는 거의 발견되지 않는다. 현지의 지형학적, 기후적, 문화적, 시대적 특성은 그의 사진 프레임에 허용된 대상이 아니었기 때문이다. 그래서 이집트는 그의 사진 속에서 방치된 폐허 혹은 폐허 속의 국가로 제시되었다. 그는 철도와 같이 현대 이집트를 표상하는 그 어떤 표시도 무시했으며, 이를 통해 이집트를 소멸하고 있는 문화로 묘사하였다. 이는 죽음과 멜랑콜리에 대한 낭만주의적 갈망뿐만 아니라 유럽의 탐욕스러운 식민주의적 야망에 적합한 태도였다.[3] 고대 문명에 대한 탐사의 기록 수단으로 선택된 사진이 제국주의적 야망을 은연중에 드러내는 도구로 바뀌는 순간이다.

여기서 끝이 아니다. 사진은 사진가의 손을 떠나자마자 수많은 목소리를 내기 시작한다. 어떤 사진도 하나의 목적을 위해 봉사하지 않고, 하나의 역할만을 담당하지 않는다. 뒤 캉의 사진집 『이집트, 누비아, 팔레스타인, 그리고 시리아(Egypte, Nubie, Palestine et Syrie)』는 앞서 살펴봤던 그의 사진들이 또 다른 목소리를 분출하는 무대가 된다. 그는 1850년 3월 무렵에는 53장, 6월 이집트 남부에 이르렀을 때에는 189장의 종이 음화를 제작했으며, 마지막 여행지인 베이루트에 이르렀을 때는 총 214장의 원판을 촬영하였다[4]. 하지만 그는 그 중 오직 125장의 사진만을 선택해 이 책을 만들었다. 이에 대해서는 당시의 불완전한

사진술이 그 원인이었다는 설도 있다. 출판 가능한 품질의 사진만을 선별하다 보니 그렇게 될 수밖에 없었다는 것이다. 하지만 뒤 캉은 "그 중 몇 점의 사진이 마음에 들지 않아 그것을 1850년 6월 카이로에서 만났던 사진가 에메 로카스(Aime Rochas)가 촬영한 다게레오타입 3장으로 대체"[5]했다고 분명히 밝혔다. 이미지 선택의 기준이 단지 기술적인 이유에만 있지 않았다는 증거이다. 다시 말해 이 책은 뒤 캉의 사진들을 모아둔 단순한 '이미지 모음집'이 아니었던 것이다.

　　이제 중요해진 것은 낱장의 사진 이미지가 아니라, 125장의 사진들이 선택된 이유와 연결 방식을 밝히는 데 있다. 이를 위해서는 뒤 캉을 이미지의 '생산자'가 아닌 이미지의 '편집자'로 다시 규정해야 한다. 그는 더 이상 이집트 고대 유적의 기록 임무를 맡은 사진가가 아니라, 그 사진들로 새로운 이야기를 생산해내야 하는 창작자가 돼야 했다. 그러기 위해서는 자신의 사진들에서 또 다른 목소리들을 찾고, 그것들을 조화로운 화음의 또 다른 목소리가 되도록 만들어야 했다. 이는 마치 원래의 장소라는 맥락에서 대상을 분리하여 사진 프레임이라는 맥락에 재배치함으로써 사진에 목소리를 부여했던 것과 유사하다. 그는 수많은 이미지를 이렇게 혹은 저렇게 배치해 가면서 사진이 새로운 이야기를 하게 유도했던 것이다. 그리하여 그에게 선택된 125장의 사진은 한 권의 책이라는 형식을 빌려 창조적 산물이 된다.

　　사실 이미지를 선택하고 배열하는 방식을 통해 사진

이미지에 새로운 역할을 부여할 수 있음을 가장 명확하게 보여준 것은 앙드레 말로(André Malraux)였다. 그는 「상상의 미술관(Le Musée Imaginaire)」에서 사진 이미지의 수집과 재조합을 통해 미술사의 새로운 기술 가능성을 주장했다. 그에 따르면 다양한 대상들을 촬영한 사진 이미지들 자체는 큰 의미가 없다. 그 이미지들을 시대와 지역, 혹은 조형 양식 등으로 분류하고 재조합할 때 하나의 통합적인 '역사'를 기술할 수 있게 된다는 것이다. 그의 말처럼, '바빌로니아 양식'이 단순한 분류로서가 아니라, 하나의 실재로서 또한 창조주의 일대기처럼 우리 앞에 선명하게 드러나기 위해서는[6] 사진의 분류와 재조합이라는 과정이 필수적이다. 여기에서 다시 한 번 사진 자체에는 독자적인 목소리가 존재하지 않음이 증명된다. 한 장의 사진에서 '바빌로니아 양식'이라는 목소리만이 선택되는 순간, 이 사진이 낼 수 있는 다른 목소리들은 다음을 기약하게 되는 것이다.

소위 예술 사진이라는 것도 결국 이런 방식으로 태어나는 경우가 허다하다. 예술사라는 기술 체계 속에서 예술로 정의된 것들이 사실 처음부터 예술이 아니었듯, 세상에 존재하는 수많은 사진들 중 처음부터 예술이었던 것은 '감히' 없었다고 할 수 있다. 예술가에 의해 예술이라는 이름표를 달고 세상에 태어난 사진의 경우도 전시장 밖에 내걸리는 순간 그것은 다른 역할과 목소리를 내게 된다. 사진에 의한 '벽 없는 미술관'[7]은 바로 이렇게 탄생한다. 예술이 아니었던 것을 프레임에 가두어 예술 작품으로

바꾸듯, 사진은 때로는 예술이었다가 예술 아닌 것으로
돌아간다. 사진은 원래 말이 없다. 사진의 속삭이는 듯한
말소리는 사실 그 뒤에 숨은 사람의 소리이다.

1. 수단 북동부를 가리키는 지명이다.
2. 뒤 캉과 동행했던 플로베르, 그리고 그의 하인 사세터(Sassetti)도
 인간 척도로 종종 그의 사진에 등장한 것은 사실이지만, 뒤 캉은
 이스마엘만을 그의 유일한 모델이라고 밝혔다.
3. Geoffrey Betchen, "An Almost Unlimited Variety:
 Photography and Sculpture in the Nineteenth Century," *The
 Original Copy: Photography of Sculpture, 1839 to Today* (New
 York: Museum of Modern Art, 2010), p.25.
4. 박평종, 『사진의 경쟁』, (서울: 눈빛, 2006), p.74.
5. 박평종, 『사진의 경쟁』, (서울: 눈빛, 2006), pp.78-79.
6. André Malraux, "Museum without Walls," *The Voice of
 Silence*(Princeton: Princeton University Press, Bollingen
 Series 24, 1978), p.46.
7. 말로의 글 「상상의 미술관」은 영어로 번역되며 「벽 없는
 미술관」으로 제목이 바뀌었다. 이에 대해 로잘린드 크라우스는
 이러한 번역이 말로가 주장하고자 했던 미술관의 개념을 흔들어
 놓았다고 비판했다. 말로에게 미술관은 인간 능력의 개념적 공간, 즉
 상상력, 인지력, 판단의 공간이었는데, 이러한 번역으로 인해 사람이
 걸어 다닐 수 있는 물리적 공간으로 그 의미가 변질되고 말았다는
 것이다.

카메라를 들지 않은 사진가 로댕

사진이라는 매체를 둘러싼 문제들, 특히 예술로서의 사진에 관한 쟁점을 살펴볼 수 있는 한 인물이 있다. 바로 오귀스트 로댕(Auguste Rodin)이다. 사진에 대한 이야기에 생뚱맞게 조각가를 언급하고 있으니 의아할지도 모르겠다. 하지만 그는 사진사에 등장하는 주요 인물들 못지않게 사진과 밀접한 관계를 맺으며 일생을 보냈다. 로댕은 1840년, 그러니까 사진이 발명된 지 정확히 1년 뒤에 태어났다. 이것은 조각가로서의 인생에 사진술의 발전이 적지 않은 영향을 미치는 계기가 되었다. 물론 그가 사진에 대해 아무런 관심도 없었다면 이러한 연관성은 단순히 우연에 불과했을 것이다. 그렇지만 다행히 이 조각가는 사진에 상당한 관심을 보였다. 1860년부터 1917년까지 그가 수집한 사진의 양이 무려 7천여 점이나 된다는 것은 이를 증명한다. 무엇보다 로댕은 자신의 예술 세계를 구축해 나가기 위해 사진을 적극적으로 활용했다.

로댕은 자신의 작품과 예술에 대한 대중의 생각을 통제하기 위해 사진을 활용하기 시작했다. 이를 위해 그는 작업 중인 자신의 모습을 결코 사진으로 남기지 않았을 뿐만 아니라, 조각 도구를 손에 들고 있는 사진조차 찍지 않았다. 이는 작업에 몰두한 모습을 많은 사진으로 남긴 부르델(Emile Antoine Bourdelle)과는 완전히 상반되는 것이었다. 그렇다고 그가 사진 찍히는 걸 극도로 꺼렸던 것은 아니었다. 조각과 관련되지 않은 상황에서는 사진 찍히는 일에 큰 거부 반응이 없었다. 로댕이 이러한 전략을 선택한 데에는 나름의 이유가 있었다. 조각가이자

예술가로서의 자신을 보여줄 수 있는 것은 자신의 모습이 촬영된 사진이 아니라 자신의 작품을 재현한 사진이라고 생각했기 때문이다.

　　로댕이 사진을 통해 보여주고자 했던 자신의 예술 세계는 보드머(Charles Bodmer)가 촬영한 한 장의 사진에서 분명하게 드러난다. 점토상 옆에 놓인 조각 도구들, 겨울의 추위를 녹여주었을 난로의 연통, 넝마로 둘둘 말린 작업 중인 점토, 부러진 의자 등이 촬영된 이 사진 속에 살아있는 것은 아무것도 등장하지 않는다. 심지어 로댕이 거느렸을 수많은 조수 중 그 누구도 사진으로 기록되지 않았다. 로댕이 이런 방식으로 사진을 찍은 이유는 "사람의 흔적이 제거된 이런 사진들에 속세로부터 고립된 외로운 예술가라는 모더니스트의 신화"[1]를 고스란히 반영하려 했기 때문이다. 다시 말해 고독한 천재로서의 창조자라는 예술가의 모습을 강조하기 위해 그는 이런 방식의 촬영을 고집했다.

　　이 맥락에서 사진에 대한 첫 번째 문제가 도출된다. 사진은 사실을 '재현'하지만 결코 사실을 '말'하지는 않는다는 점이다. 일반적으로 사진은 가장 객관적인 재현 매체로 인식된다. 실제로 사진은 증거로써 사용되고, 실제 대상이나 사건을 대신하기 위해 활용되는 경우가 많다. 사진이 본질적으로 기계적 재현 매체라는 점에서 이러한 인식은 당연하다. 그렇다고 사진 이미지가 전달하고자 하는 메시지 역시 사실 혹은 진실이라는 보장은 없다. 사람의 흔적이 완벽히 제거된 로댕의 작업실을 재현한 사진 그

자체는 카메라 앞에 존재했던 거부할 수 없는 사실이다. 하지만 그러한 장면을 통해 로댕이 말하고 싶었던 예술에 대한 진술까지 무조건 진실이라고 확언할 수는 없다. 로댕은 사진이라는 매체가 지니는 재현의 객관성을 이용해 자신이 전달하고 싶은 메시지 역시 진실로 인식되게끔 유도했을 뿐이다.

이 문제에 좀 더 정확하게 접근해보면, 사진의 수용자에 따라 사진의 의도가 달라질 수 있다는 점을 알 수 있다. 사진 이미지의 생산자는 자신이 전달하고 싶은 의도를 대상의 구성과 표현에 반영시킨다. 하지만 그런 의도가 언제나 정확히 수용자에게 전달되는 것은 아니다. 용어적 설명을 잠시 빌리자면, 의도란 '선형적'인 반면 이미지는 '비선형적'인 것이다. 일상 속에서 어떤 생각과 의도는 주로 말과 글, 즉 언어로 표현된다. 사회적으로 약속된 기호인 언어야말로 각자의 생각과 의도를 전달하기에 가장 적합하기 때문이다. 그리고 언어는 바로 선형적 매체의 전형이다. 시간 순서대로, 혹은 앞에서 뒤로 차례로 읽거나 들어야 하는 것이 언어 본연의 특성인 것이다. 반면 사진과 같은 이미지는 그렇지 않다. 재현된 대상을 보는 순서가 정해져 있지 않을 뿐만 아니라, 그것을 빠짐없이 본다는 보장도 없다. 이미지를 보는 수용자의 사회적 지위, 연령, 성별, 직업 등도 다양하다. 간단히 말해 사진을 찍은 사람의 의도는 사진을 보는 사람에 따라 완전히 달라질 수도 있다.

로댕의 작품을 촬영한 사진들은 예술 작품을 촬영한 사진이 과연 그 작품을 대신할 수 있는지 묻는다. 특히

조각과 같은 조형 예술은 사진의 활용이 필수적이다. 작품의 부피와 무게 때문에 다른 장르의 미술에 비해 다수의 대중 앞에 작품을 보여주기 쉽지 않다. 그러나 사진이 활용되면 문제는 달라진다. 사진의 완벽한 복제 능력과 가벼움은 많은 사람에게 작품을 감상할 기회를 제공한다. 문제는 이러한 종류의 사진들이 그 자체로 단일한 예술 작품이 되는 경우이다. 실제로 1896년 제네바의 라트 박물관(Musée Rath)에서 열렸던 전시에서 로댕은 자신의 실제 작품과 그것들을 촬영한 사진을 함께 전시하였다. 그리고 로댕의 의도와는 무관하게, 이 전시를 통해 실제 작품을 재현한 사진 또한 일종의 작품으로 인식될 수 있는 계기를 마련하게 되었다. 다시 말해 사진이 실제 작품의 대용물이 됨으로써 예술 작품으로서의 지위를 얻게 되는 현상이 발생한 것이다.

이러한 현상은 사실 오늘날 현대미술의 행위에서 매우 빈번하게 일어나는 일이다. 로버트 스미드슨(Robert Smithson)의 <나선형 방파제>(Spiral Jetty, 1970)라는 작품의 경우, 실제 작품을 감상한 사람보다 사진을 통해 그것을 감상한 사람이 절대적으로 많다. 유타(Utah) 주의 그레이트 솔트레이크(Great Salt Lake)에 만들어진 이 거대한 대지미술 작품은 현장을 절대로 벗어날 수 없기 때문이다. 설령 그 곳을 방문했다고 해도 나선형의 전체 형태를 보기 위해서는 높은 지대에 올라가거나 작품을 전체적으로 조망하고 있는 사진을 보는 수밖에 없다. 따라서 이 작품은 필연적으로 '사진으로 찍힐 수밖에 없는

운명'을 지녔다고 해도 무방하다. 즉, 이렇게 만들어진 사진 이미지는 실제 작품과 같은 지위를 가지게 되었다.

　　마지막으로 로댕은 한 장의 사진이 다양한 목적으로 사용될 수 있음을 지적했다. 사실 이 조각가가 사진을 활용했던 것은 원래 개인적인 이유에서였다. 그는 한 작품이 만들어지는 과정을 사진으로 남김으로써 작품의 완성까지 소모되는 작가의 노고를 보여주고자 하였으며, 자신의 생각이 작품이라는 완성체로 구현되기까지의 과정을 기록으로 남겨두고자 했다. 하지만 앞서 살펴봤듯, 이 사진들은 전시장으로 진입하는 순간 예술 작품으로서 그 역할을 달리할 기회를 얻게 되었다. 더구나 이 사진들의 역할은 여기에서 그치지 않았다. 피네(Hélène Pinet)가 지적하듯 로댕의 작품을 기록한 "사진은 전시장 경내로 침투되었을 뿐만 아니라, 집안의 벽면과 로댕을 모방하는 자들의 스튜디오까지 침범했다. 이로 인해 이 사진들은 심미적, 상업적, 장식적, 교육적 역할을"[2] 하게 되었다. 이는 사진이 놓이는 장소, 그것을 수용하는 사람의 의도가 사진의 역할을 결정지음을 말한다. 한 장의 사진은 마치 다양한 역할을 맡은 배우가 되어버린 것이다.

　　사진의 쓰임이 결코 고정되어 있지 않음을 시사하는 로댕의 성과는 오늘날의 예술 사진에 대한 그릇된 인식의 변화를 촉구한다. 아무리 감상을 목적으로 만들어진 사진이라 할지라도, 그것은 언제든 예술 아닌 목적으로 사용될 수 있다는 것을 정확하게 짚어준다. 그래서 사진을 통해 시각 예술 작품을 생산하고자 하는 이들은

늘 초조할 수밖에 없다. 자신의 사진이 예술인 이유를 늘
준비하고 있어야 하기 때문이다. 특히 우리나라에서는
푼크툼(punctum)이니 아우라(aura)니 하는 말로 자기
사진의 예술성을 보증하려 한다. 그 속뜻은 제대로 알지도
못한 채 말이다. 이런 상황에 대해 로댕은 나직한 목소리로
우리에게 말한다. 사진을 예술로 만드는 것은 푼크툼도
아우라도 아니라고 사진가의 기교나 대상을 재현하는
시각의 독창성도 아니라고 오히려 대상을 통해 전달하려는
생각이, 그리고 그 생각을 받아들일 준비가 되어 있는 관객이
사진을 예술로 만든다고 그리고 그 사진도 언젠가는 예술
아닌 것이 될 준비가 되어 있다고 그러니까 사진이 예술인
이유를 밝히기 위해 노심초사할 필요는 없다고

1. Hélène Pinet, "Montrer est la question vitale," *Sculpture
 and Photography: Envisioning the Third Dimension*, ed.
 Geraldine A. Johnson (Cambridge University Press, 1998), p.70.
2. 위의 글, p.75.

사진이라 쓰고 예술이라 읽는 문맹들

―

"앗제의 파리 사진들은 초현실주의 사진의
선구들이다. 그 사진들은 초현실주의가
움직일 수 있었던 유일하다고 할 수 있는
진정으로 광대한 대열의 전위대이다. 그는
몰락기의 관례적인 초상 사진술이 퍼뜨린,
사람을 질식시킬 듯한 분위기를 소독한
최초의 인물이다."[1]

―

벤야민(Walter Benjamin)의 앗제(Eugène Atget)에
대한 이러한 평가는 완전히 잘못된 정보에 기인한 것이었다.
앗제를 위대한 작가의 반열에 올리는 일에 매진했던
베레니스 애벗(Berenice Abbot)의 평가에만 의존했던
탓에 발생한 오류였다. 훗날 앗제가 사진을 찍었던
목적과 이유가 낱낱이 밝혀지자 무비판적으로 앗제를
초현실주의 작가로 규정했던 벤야민도 비판의 화살을
피하기 어려워졌다. 그런데 문제는 한번 구축된 '현대사진의
선구자' 앗제의 이미지가 지금도 크게 바뀌지 않았다는
사실이다. 여전히 앗제의 사진은 미술관의 단골 전시 목록에
들어 있고, 심지어 2010년 소더비 경매에서 2억 6천여만
원이 넘는 가격에 판매되기까지 했다. 예술적 의도로 사진을
생산한 것이 아니었음이 드러난 이후에도 어떻게 앗제는
계속해서 '불후의 예술가'로 남을 수 있었을까? 결론부터
말하자면, "사진이 예술의 문간에 버려진 과학의 사생아가

아니라, 서구 미술의 전통 안에 당당히 위치한 합법적 자녀임을 밝히"[2]기 위해서는 앗제와 같은 신화가 반드시 필요했기 때문이었다.

　　이미 잘 알려졌듯, 앗제는 판매를 목적으로 사진을 찍었다. 화가, 건축업자, 실내 장식업자와 같은 이들이 필요로 하는 사진뿐만 아니라 국립도서관, 역사도서관, 역사박물관 등을 위해 닥치는 대로 촬영했다. 1888년부터 그가 사망한 1927년까지 생산된 원판 사진의 수는 무려 8,500장이 넘었다. 혹자는 아무리 의뢰를 받아 생산된 사진이라 하더라도 거기에는 앗제만의 고유한 시선과 예술적 흔적이 숨어있지 않겠느냐고 반문할지 모르겠다. 설령 그렇다 할지라도 그가 의뢰인의 요구에 맞춰 사진을 찍었다는 것은 부정할 수 없는 사실이다. 실제로 앗제는 수차례에 걸쳐 같은 대상을 사진으로 남기기도 했는데, 이는 "미학적 성공이나 실패의 차원이 아니라, 의뢰된 카탈로그의 요구와 그것이 규정한 범주"[3]를 위해서였다.

　　하지만 초현실주의자들은 앗제의 사진에 대한 진실을 외면하고 그것에 완전히 자의적인 해석을 덧붙이기 시작했다. 그들은 앗제의 사진을 위대한 예술 작품으로 규정했으며, 자신들의 예술관을 강화시키고자 했다. 더 나아가 고용된 사진가에 불과했던 앗제는 어느 순간부터 위대한 예술가가 되어 있었다. 앗제를 위대한 예술가로, 그의 사진을 전례 없이 훌륭한 예술 작품으로 규정한 근거들은 대략 다음과 같다.

　　먼저, 초현실주의자들은 앗제 사진의 형식적

특성을 예술적 의도로 파악했다. 그들은 앗제 사진에 우연히 등장하는 존재들에 주목하면서 그것에 온통 정신을 빼앗겼다. 앗제의 사진이 애당초 자료의 목적으로 생산되었다는 사실은 까맣게 잊은 채 홀연히 화면 속에 등장한 대상에 의미를 부여하기 시작했다. 그리곤 그것들에 '객관적 우연들(hasards objectifs)'이라는 용어까지 붙여주었다. 그들은 사람이 거의 등장하지 않는 앗제의 사진에 불안함과 기이함이 깃들어 있다고도 평가했다. 선명도가 떨어져 흐릿할 뿐만 아니라 전체 이미지에 비해 어두운 주변부, 그리고 전체적으로 갈색 톤을 지닌 사진에서는 노스탤지어를 읽어냈다.

그러나 이는 꿈보다 해몽이 좋은 전형적인 예에 불과했다. 앗제 사진의 이러한 형식적 특징들은 그의 예술적 의도가 반영된 것이 아니라, 값싸고 품질이 떨어지는 카메라와 인화지를 사용한 탓이었다. 수차 보정이 제대로 되지 않은 데다가 감광판 전체를 커버할 수 없는 작은 이미지 서클을 지닌 렉틸리니어(rectilinear) 렌즈를 사용했기에 선명하고 온전한 이미지를 얻을 수 없었던 것이다. 게다가 네거티브에 직접 밀착된 상태에서 일광으로 현상되는 인화지는 조색을 통하지 않고는 보존성을 보장받을 수 없었다. 그나마도 수세가 제대로 되지 않았던 앗제의 사진은 결국 갈색빛으로 변색되고 말았다. 요컨대 그의 사진 형식은 기술적인 한계에서 비롯된 것이지 예술적 의도가 반영된 결과가 아니었던 것이다.[4]

로잘린드 크라우스는 앗제의 네거티브에 새겨진

번호들에 얽힌 일화를 언급하며, 다시 한 번 그를 예술사의
영역에 편입시키려 했던 자의적 시도들을 꼬집기도
했다. 궁극적으로 앗제를 위대한 예술가로 규정짓기
위해서는 8,500장이 넘는 방대한 네거티브를 전체적으로
관통하는 예술적 근거를 밝히는 것이 중요했다. 다시
말해 이 방대한 사진들을 통해 앗제만의 고유한 예술관이
무엇인지 밝혀주어야만 아무런 이의 없이 그를 예술의
영역에 자리매김하게 할 수 있었던 것이다. 이 숙제는
앗제의 네거티브에 새겨진 숫자들이 의미하는 바를
밝힘으로써 해결되는 듯했다. '풍경 다큐멘트' '픽처레스크
파리' '주위 환경들' '옛 프랑스' 등의 분류 기준에 따라
앗제가 번호를 매겼다는 것이었다. 이로써 앗제는
단순한 이미지 장사꾼에서 일약 위대한 시각 인류학자로
격상되었다. 그러나 이 또한 지나친 의욕이 부른 완벽한
오해에 불과했다. 그 숫자들은 "그가 일을 맡아 했던
도서관이나 지형학적 수집가들이 사용하고 있던 카드
파일방식으로부터"[5] 비롯되었던 것이었다.

　　　앗제의 일생과 작업 방식은 그를 시대를 앞서간
고독한 천재 예술가로 둔갑시키기에 더없이 적합했다. 단지
기술적인 이유 탓에 누구보다 이른 시간에 촬영을 나섰던
것뿐이지만, 이러한 그의 작업 행태는 근면하고 성실한
예술가라는 평가를 강화했다. 게다가 사후에 베레니스 애벗
등을 통해 명성을 얻게 되자, 앗제는 반 고흐와 같은 불우한
천재 예술가의 이미지를 얻게 되었다. 살아가며 변변한 초상
사진 한 장 남기지 않았다는 것도 그에 대한 작가로서의

환상을 부추겼다. 이렇게 그는 예술을 위해 고독하고
외롭게 투쟁하다 생전에 빛을 보지 못하고 불행하게 세상을
떠난 위대한 천재 사진가가 되었다. 신화는 이렇게 탄생한
것이었다.

 사실 여기까지의 이야기는 사진에 대해 관심 있는
이라면 모두가 알만한 것이다. 설령 지금껏 알지 못했다
할지라도 조금만 찾아보면 앗제를 둘러싼 진실에 대해
더욱 많은 정보를 얻을 수 있다. 그럼에도 불구하고
앗제에 대한 이야기를 굳이 다시 끄집어낸 이유는, 이러한
이현령비현령식 태도가 오늘날에도 여전히 반복되고 있기
때문이다. 콕 짚어 얘기하자면 마구잡이로 생산된 사진
이미지들에 아무런 거리낌 없이 예술의 작위를 내리고
스스로를 작가로 칭하는 일들 말이다. 감히 단언컨대
이런 일들이 가능한 까닭은 앗제를 현대 사진의 아버지로
둔갑시켰던 방식을 지금도 부단히 써먹고 있어서다. 어째서
눈 가리고 아웅 식의 이런 일들이 다른 시각 예술 장르가
아닌 사진에서 유독 많이 일어나고 있는 것일까?

 사진의 역사, 특히 예술 사진의 역사가 무척이나
짧다는 것에서 첫 번째 이유를 찾을 수 있다. 주지하다시피
사진의 역사는 다른 시각 예술 장르에 비해 너무나 짧다.
사진이 처음부터 예술로 인정받았던 것도 아니었다. 하물며
우리나라 사진의 역사는 지금껏 서구의 사진사와 사진
이론을 따라가는 것만으로도 버겁기만 했다. 이 짧은 시간
사진에 대한 이론적 토대, 사진의 고유한 예술적 가치를
정립하는 일은 거의 불가능에 가까웠다. 이와 같은 전통의

부재는 사진도 예술임을 증명하는 데 어려움을 야기했지만, 역설적으로 다른 시각 예술에 비해 훨씬 쉽게 예술이라고 주장할 수 있는 틈을 열어주었다. 쉽게 말해 사진 예술의 전통은 만들어지기만 하면 되는 것이었다.[6]

사진에 대한 기술적 접근의 용이성도 한 몫 거들었다. 그림을 그릴 줄 몰라도, 형상을 깎거나 빚을 줄 몰라도 사진은 누구나 손쉽게 만들어낼 수 있는 영상 매체이다. 말하자면 신체, 특히 숙련된 손의 개입이 크게 필요하지 않다. 어느 정도의 노력과 연습만으로도 그럴싸한 사진 한 장을 찍어내는 것은 어렵지 않다. 그렇다 보니, 속된 말로 '그림 그릴 능력은 안 되지만 예술가는 되고 싶은' 철없는 이들이 사진에 뛰어들기 시작했다. 어쩌다 전시라도 한 번 열게 되면 그 이후로 작가 행세는 기본이다. 사진의 역사, 사진이라는 매체가 지닌 본질적 특성에 대한 고민은 뒷전이고 '그림 같은' 사진, 소재와 형식에 집착한 그저 그런 사진, 공장에서 만들어지는 상품처럼 천편일률적인 이미지들이 예술 시늉을 하는 것이다. 일단 찍고 나면 그 사진을 예술로 만드는 일은 쉽다. 앗제의 사진이 그랬듯 원래의 맥락을 지워버리고 자의적인 맥락을 만들어 사진에 덧입혀 주기만 하면 된다. 앗제의 신화가 거짓인 줄 알면서도 끝까지 모른 척하는 이유가 여기에 있다.

이제 와서 앗제가 예술가인가 아닌가를 논쟁하는 것은 큰 의미가 없다. 그의 사진이 애초에 예술적인 의도를 품고 있지 않았다고 해도 그것을 예술 작품으로 보는 것은 개인의 자유이다. 예술적 의도로 생산된 사진이 아닐지라도 현재의

맥락에서 그것은 언제든 예술이 될 수 있기 때문이다.

하다못해 버려진 앨범 속 가족사진들만으로도 충분히 예술
작품을 만들 수 있는 것이 오늘날의 현실이다. 그러나 그런
사진들이 예술이 되는 것은 '지금, 여기'에서 의미를 갖게 될
때이다. 사진에 대한 본질적 고민 없이, 사진가 자신이 살고
있는 현실에 대한 절절한 고민이 투사되지 않은 사진은
앗제의 사진이 그랬듯 억지스럽고 자의적인 말장난으로만
예술이 될 뿐이다. 자, 이제 벤야민의 다음과 같은 질문을
기억하도록 하자. 앗제에 대한 오해의 말들이 아니라.

—

"자기 자신의 사진들을 읽을 줄 모르는 사진사
또한 그에 못지않게 문맹자가 아닐까?"[7]

—

1. 발터 벤야민, 「사진의 작은 역사」, 최성만 역, 『기술복제시대의
 예술 작품 사진의 작은 역사 외』, 도서출판 길, p.183.
2. Peter Galassi, *Before Photography*, New York: MoMA, 1981, p.12.
3. Rosalind Krauss, 「사진의 담론 공간들」, 김우룡 역, 『의미의 경쟁』,
 눈빛, p.343.
4. 더욱 자세한 내용은 최봉림의 『서양 사진사 32장면』
 (아카이브북스)을 참고.
5. Rosalind Krauss, 앞의 책, p.343.
6. 더욱 한심한 것은 힘겹게 만들어진 사진에 대한 서구의 이론들을
 제멋대로 이해하고 곡해하여 자기 사진의 예술적 근거로 사용하는
 행태이다. 이에 대해서는 다음 기회에 더 자세히 논하기로 한다.
7. 발터 벤야민, 「사진의 작은 역사」, 최성만 역, 『기술복제시대의
 예술 작품 사진의 작은 역사 외』, 도서출판 길, p.196.

예술인 듯 예술 아닌
예술 같은 사진의 탄생

사진의 발명 이후 사진이 예술 작품으로 인정받을 수 있는 유일한 방법은 그림처럼 보이는 길뿐이었다. 광학과 화학 기술의 발달에 의해 보다 선명한 이미지의 재현이 가능하게 됐음에도 사진가는 일부러 부옇고 흐리멍덩한 사진을 만들어야 했다. 그럼에도 그 노력이 무색하게 사진은 여전히 정통 예술이라기보다 하위 예술로 여겨지기 십상이었다. 그러나 20세기에 진입하며 사진은 이러한 노력 없이도 예술의 지위를 차츰 확보해 나가기 시작했다. 신즉물주의(Neue Sachlichkeit), 뉴옵틱(Neues Sehen), 그리고 순수사진(Straight Photography) 등의 흐름이 나타나면서 굳이 그림과 닮지 않아도 예술로 인정받을 수 있게 되었던 것이다. 사진가들의 오랜 염원과 노력이 이 시기에 드디어 빛을 보기 시작한 것일까? 아니면 이들의 노고와는 별개로 근본적인 어떤 변화가 이 흐름을 표면화시킨 것은 아니었을까? 이 질문에 대한 답을 어느 유명 사진가가 아닌 현대미술의 아버지라 불리는 마르셀 뒤샹(Marcel Duchamp)으로부터 찾을 수 있다.

1913년 뒤샹은 그의 첫 번째 레디메이드(Readymade) 작품인 <자전거 바퀴(Bicycle Wheel)>를 선보였다.[1] 1918년 이후에는 회화라는 전통적인 매체를 버리고 본격적으로 레디메이드, 광학적 실험, 그리고 영상 이미지에 집중하기 시작했다. 레디메이드 개념을 통해 그가 주장하는 바는 명확했다. 예술이란 무언가를 만들어내는 것이라기보다 예술이라고 정의하는 일이라는 것이었다. 구체적으로 말해, 레디메이드는

작가가 대상에 새로운 이름을 붙이고 서명하는 일, 대상을 그것의 일반적인 맥락에서 분리시키는 일, 이런 행위들의 빈도를 철저히 제한함으로써 일상적인 사물을 예술품으로 전환시키는 일을 가리키게 되었다.[2]

이는 예술 작품 창조에 있어 필수적 요건이었던 손의 개입을 지워버리는 혁명적인 사고였다. 그의 대표적인 작품 <샘(Fountain, 1917)>이 뉴욕 독립예술가협회 전시회에서 거절당한 것도 이런 이유에서였다. 협회는 "무 심사, 무 수상"을 천명하며 원칙적으로는 모든 작품을 전시하기로 했음에도 뒤샹의 <샘>을 칸막이 뒤에 방치한 채 전시뿐만 아니라 카탈로그에서도 제외했다. 예술가의 창조력이 작가 자신의 손을 통해 구현된 결과물이 아니라면 그 어떤 것도 결코 예술이 될 수 없다는 생각이 만들어낸 결과였다. 그들에게 <샘>은 예술 작품이기는커녕 단순한 배관 시설물에 불과했다.

바로 이 지점에서 뒤샹이 사진이라는 매체의 특성에 대해 얼마간 주목했던 것은 아닐까 추정할 수 있는 사건이 발생한다. 독립예술가협회의 전시 이후 뒤샹의 <샘>이 다시 세상에 그 모습을 드러낸 것은 다름 아닌 알프레드 스티글리츠(Alfred Stieglitz)의 화랑 '291 갤러리'에서였기 때문이다. 실제로 뒤샹과 스티글리츠는 이전부터 서로 알고 있던 사이였으며 그가 스티글리츠를 통해 사진이라는 매체의 특성에 주목하게 되었으리라 짐작할 수 있다. 게다가 뒤샹의 레디메이드 개념과 스티글리츠의 순수사진 개념이 묘하게 닮아 있다는 점도 둘

사이에 모종의 관계가 있었을 것이란 추측을 가능케 한다.

　　뒤샹과 스티글리츠 사이의 관계, 그리고 레디메이드와 순수사진 사이의 개념적 유사성은 스티글리츠가 찍은 한 장의 사진으로부터 추론할 수 있다. 스티글리츠는 뒤샹의 <샘>이 291 화랑에서 전시되었던 일주일 중 어느 날 그것을 촬영했다.[3] 그리고 이 사진은 1917년 5월 다다이즘을 표방한 잡지 『The Blind Man』에 수록되었다. 또한 글쓴이가 표시되지 않은 사설 「리처드 머트 사건(The Richard Mutt Case)」[4], 루이스 노턴(Louise Norton)의 에세이 「화장실의 부처(Buddha of the Bathroom)」, 그리고 찰스 더무스(Charles Demuth)의 시 「리처드 머트를 위하여(For Richard Mutt)」가 사진과 함께 실렸는데, 모두 뒤샹을 옹호하거나 변호하기 위한 것이었다. 이 중 사설 내용의 일부를 살펴보자.

—

　　"머트 씨가 직접 <샘>을 제작했는가의 여부는 중요하지 않다. 그는 그것을 **선택**했다. 그는 평범한 일상용품을 고른 후 새로운 이름을 부여하고 새로운 관점에서 조명함으로써 그 유용성이 사라지도록 했다. 다시 말해 그는 그 사물에 대한 새로운 관념을 창조해 냈다."[5] (강조는 필자)

—

이러한 인용문에서 확인할 수 있듯, 레디메이드는 예술 작품의 생산에 있어 '창조'라는 행위보다 '선택'이라는 행위에 방점을 찍는다. 그런데 선택이라는 행위는 흥미롭게도 순수사진 운동에 있어서도 매우 핵심적인 부분을 차지한다. 순수사진 운동은 회화의 재현 방식이나 그 주제에 얽매이지 않고 일상의 사물을 '선택'해 그것을 객관적이고 기계적으로 재현할 것을 촉구했다. 무엇보다 순수사진 운동이 1917년을 전후로 본격화되었다는 사실은 스티글리츠가 뒤샹을 비롯한 당시 미술계와 적지 않은 영향을 주고받았음을 짐작하게 한다. 그들은 서로 필요한 부분을 채워주며 자신들의 목표에 다가설 수 있었던 것이다.

레디메이드와 순수사진이 맞닿아 있는 지점은 하나 더 있다. 그것은 둘 모두가 일상적 대상을 '다시' 혹은 '낯설게' 보게 한다는 점이다. 가령 뒤샹은 남성용 소변기를 화장실이 아닌 전시장에 재배치하였을 뿐만 아니라, 그것을 거꾸로 뒤집어 버렸다. 소변기가 아닌 전혀 다른 대상으로 그것을 지각하고 사유하겠다는 뜻이었다. 『The Blind Man』에 실린 스티글리츠의 사진은 바로 이러한 전략을 더욱 치밀하게 구성한다. 사진을 자세히 보면 뒤샹의 <샘>의 배경으로 마스던 하틀리(Marsden Hartley)의 작품 <The Warriors>(1913)가 사용된 것을 알 수 있다. 또한 세심한 조명을 통해 변기가 마치 가부좌를 틀고 앉은 사람처럼 보이도록 했다. 사진과 함께 실린 노턴의 에세이 제목이 「화장실의 부처」였던 것도 이 때문이었다. 변기라는 일상적 사물이 순식간에 불상으로 인식되는 결과, 그것은 곧

사진이 일상적 대상의 기계적 재현을 통해 예술로 거듭날 수 있는 또 다른 방책이었다.

뒤샹의 레디메이드는 기존의 예술 관념에 대한 일종의 저항이었고, 사진은 이러한 저항을 발판 삼아 비로소 예술의 영역에 포용되었다. 물론 뒤샹의 레디메이드 개념이 사진이라는 매체의 존재론적 특성에 대한 추론으로부터 발생했을지 모른다는 견해도 존재한다.[6] 레디메이드가 순수사진 운동에 불을 붙였다기보다 사진이라는 매체 자체가 레디메이드를 촉발시켰을지도 모른다는 의미이다. 하지만 이들 사이의 모호한 선후 관계에도 불구하고, 레디메이드와 사진이 서로 영향력을 주고받았던 것만은 사실인 듯하다. 무엇보다 레디메이드가 예술 관념의 변화와 영역 확장에 성공함으로써 사진이 자연스럽게 현대 예술의 한 갈래로 인정받게 되었음을 부정하기 어렵다. 애써 그림처럼 꾸미지 않은, 현실의 한 국면을 기계적으로 재현한 사진들을 오늘날 미술관에서 어렵지 않게 감상할 수 있게 된 것은 바로 20세기 초의 이러한 움직임이 낳은 결실이라 할 수 있다.

사진이 사진다움을 내세움으로써 예술로 인정받을 수 있게 된 것은 반길만한 일이다. 하지만 부작용 또한 발생했다. 특정한 표현 형식이 예술 사진의 기준이 될 수 없게 되면서 사실상 예술 사진에 대한 기준이 사라져버린 것이다. 실제로 미술관에 걸린 사진들 앞에서 관람객들의 의아한 반응을 마주하기란 어려운 일이 아니다. 주변에서 쉽게 발견할 수 있는 대상들을 담고 있는 사진들이

미술관의 흰 벽에 걸려 있다는 사실 말고 그것이 예술인
또 다른 이유를 찾고자 애쓰지만 결과는 신통치 않은
경우가 허다하다. 작가들은 관람객들이 현대미술에 대해
문외한이기 때문에 그런 것이라고 볼멘소리를 하겠지만,
실상은 오히려 반대인 경우가 많다. 어떠한 대상을
재현하더라도 그것에 '예술'이라는 이름표만 붙여주면
된다는 이들의 안일한 행동이 이런 결과를 낳고 있다고
보아야 한다. 특히 사진은 다른 매체와 달리 손쉽게
이미지를 생산할 수 있기 때문에 이러한 경우가 유달리
많이 발생될 수밖에 없다. 한마디로 사진은 마음만 먹으면
작가 행세를 할 수 있는 가장 '만만한' 수단이 되어 버렸다.

　　뒤샹의 레디메이드는 사진에게 예술로의 길을 활짝
터 주었을지 모르지만, 이처럼 지우기 어려운 그림자도
드리웠다. 베졸라(Tobia Bezzola)는 뒤샹 이후의 사진에
대해 사진 속 "오브제는 자체로 권위(authority)를 가지고
있으며, 훈련되었거나 주의 깊은 시선에 의해 밝혀질
무언가를 내재하고 있고, 그것의 일상적이고 실용적인
기능을 넘어 우리에게 말해 줄 심미적 자율성이 있다"[7]고
말했다. 실제로 사진은 예술의 영역에서 일상의 대상들을
새롭게 인식할 기회를 마련해주고 있으며, 이는 예술의
중요한 역할 중 하나라는 것을 부정할 수 없다. 하지만 사진
찍은 당사자만이 주장하는 심미적 자율성을 예술이라 할 수
있을지는 반드시 자문해 보아야 한다. 또한 그러한 '나 홀로
예술'에 기획자나 평론가들 또한 공모하고 있지 않은지
반성해야 할 것이다.

1. 1914년에 제작된 서명한 병 건조대를 최초의 레디메이드로 보는 견해도 있다. 엄밀히 말해 재료의 결합이나 변형이 수반된 경우는 '어시스티드 레디메이드(assisted readymade)'로 정의되기 때문이다.

2. 보다 자세한 내용은 Arturo Schwartz, "The Philosophy of the Readymade and of Its Editions," in Jennifer Mundy, ed., *Duchamp, Man Ray, Picabia* (London: Tate Publishing, 2008), pp.125-131. 참조.

3. 전시 이후 <샘>의 행방은 묘연해진 것으로 알려져 있다. 따라서 이 사진은 뒤샹의 오리지널 작품을 기록한 유일한 자료이다.

4. 글쓴이가 누구인지 밝혀져 있지 않지만 이 글은 『The Blind Man』의 발행인인 비어트리스 우드(Beatrice Wood), 그녀의 조력자였던 뒤샹, 그리고 앙리-피에르 로쉐(Henri-Pierre Roché) 중 한 사람에 의해 혹은 공동으로 작성된 것으로 추정된다.

5. Hal Foster, et al., 『1900년 이후의 미술사: 모더니즘, 반모더니즘, 포스트모더니즘』, 배수희 외 역 (서울: 세미콜론, 2007), p.129.

6. 토비아 베졸라(Tobia Bezzola)는 "뒤샹의 레디메이드에 대한 개념 자체는 사진이 세계를 펼쳐 보이는 방법에 대한 추론으로부터 비롯되었을지 모른다. 왜냐하면 그것[사진]은 사진가들이 오랫동안 회화에 도전하는 데 사용했던 '창조' 대신 '선택'이라는 원칙을 3차원의 영상으로 변환하기 때문이다."라고 말하고 있다. 원문은 Tobia Bezzola, "From Sculpture in Photography to Photography as Plastic Art," *The Original Copy: Photography of Sculpture, 1839 to Today* (New York: Museum of Modern Art, 2010), p.31. 참고.

7. 위의 글, p.32.

초현실과 비현실 사이에서
방황하는 사진에게

1981년 2월 로잘린드 크라우스는 「사진과 초현실주의(The Photographic Conditions of Surrealism)」라는 한 편의 글을 발표한다. 그간의 초현실주의 미술에 대한 연구와 달리, 크라우스의 글은 초현실주의의 중심에 다름 아닌 사진이 자리하고 있음을 주장했다는 점에서 기념비적인 것이었다. 또한 이는 사진이 더 이상 미술사에 있어 주변적인 것이 아님을 천명하는 것이기도 했다. 따라서 예술로서의 사진에 대한 긴 탐구의 여정에서 초현실주의와 사진의 관계에 대한 올바른 이해는 필수라고 할 수 있다.

그런데 과연 초현실주의란 무엇일까? 이 말은 현대미술에 문외한인 사람도 한 번쯤은 들어봤을 만큼 익숙한 용어이지만 막상 그 의미를 명확하게 설명할 수 있는 사람은 드문 듯하다. 그저 '초현실'이라는 단어의 겉모습에 의존하여 그것이 현실을 초월하는 어떤 것, 그래서 기이하고 환상적인 어떤 것을 가리키는 것이라고 짐작하기 십상이다. 다시 말해 초현실주의는 현실이 아닌 상상의 세계를 다루는 양식이나 태도 정도로 대중에게 인식되고 있다. 완전히 틀린 추론은 아니지만, 이는 초현실주의의 일부 특성만을 설명해 줄 뿐 그것의 전모를 드러내 주지는 못한다.

여기에는 크게 두 가지 이유가 있다. 우선, 번역이라는 행위가 지니는 한계에서 첫 번째 원인을 찾을 수 있다. 초현실주의의 원어는 잘 알려져 있다시피 'surrealism'이다. 이 말을 잘 살펴보면, '초(超)'라는 접두사로 번역된 말이 'sur'라는 단어임을 알 수 있다. 문제는 'sur'라는 프랑스어 전치사가 가진 의미가 '초'라는

말이 품은 '뛰어넘다'라는 의미와 완전히 부합하지
않는다는 사실이다. 실제로 'sur'라는 단어의 사전적
의미를 열거하면 대략 '…의 위에', '…에 의지하여',
'…에서', '…에 걸쳐', '…쪽으로', '…에 관해', '…을 토대로',
'…중에서', '…즈음에', '…동안' 정도로 축약할 수 있다.
다시 말해, 여기에서 '초월'의 의미를 발견하는 것은 거의
불가능하다. 오히려 'surrealism'은 현실을 무작정
뛰어넘는다기보다 현실을 바탕으로 그것을 가로지른다는
것 정도로 이해함이 마땅해 보인다. 두 번째 원인은
미술(사)의 흐름을 '양식', 즉 특정한 형식적 '스타일'로
기술하려는 태도에서 찾을 수 있다. 가령 마그리트의 작품을
근거로 초현실주의는 현실과는 무관한 상상의 세계를
묘사하는 양식 정도로 이해되고 만 것이다.

　　초현실이 단순히 상상적인 것만을 가리키는 것이
아님은 만 레이(Man Ray)의 몇몇 사진 작업만으로도
쉽게 알 수 있다. 사진의 역사에서 만 레이는
레이요그램(Rayogram), 즉 포토그램(Photogram)
기법을 사용한 이로 널리 알려져 있으며, 그것의 추상성은
마치 초현실주의의 대표적 기법인 것처럼 여겨졌다.
하지만 앞서 언급했듯 초현실주의란 결코 상상적이고
환상적인 세계의 시각적 창조에만 국한되지 않으며, 만
레이 역시 그러한 작품의 생산에만 집착하지 않았다.
실제로 그는 1918년 계란 거품기를 촬영한 뒤 그것에
<남자(L'Homme)>라는 제목을 붙였고, 같은 해에
반구형 조명 반사기 두 개, 가늘고 긴 유리관 하나, 네거티브

필름을 건조할 때 주로 사용하는 옷핀 6개를 조합한 '(어시스티드 Assisted) 레디메이드'를 촬영한 뒤 <여자(La Femme)>라는 제목을 붙였다.[1] 그런데 만 레이는 여기에서 멈추지 않고 한 걸음 더 전진한다. 그는 사진 집기들을 촬영했던 바로 그 사진의 프린트를 뒤집어 네거티브 건조용 집게가 우측에 배치되도록 변화를 주고는 <그림자들의 통합(Integration of Shadows, 1918)>이라는 제목을 붙였다. 또한 1920년에는 이 두 장의 사진들을 다시 인화한 뒤 제목만 거꾸로 붙여 발표하기까지 했다.

이와 같은 만 레이의 작업은 환상적인 세계의 재현과는 아무런 관련이 없어 보인다. 오히려 주변의 정황이 완벽하게 제거된 채 화면의 한가운데를 차지하고 있는 오브제의 모습은 제목만 없다면 단순한 기록 사진처럼 보일 뿐이다. 그럼에도 불구하고 크라우스는 이런 종류의 사진이 초현실주의 사진의 범주 가운데 하나라고 분명하게 언급했다.

—

"셋째는 마찬가지로 조작을 가하지 않은 사진들이지만 사진의 증언적 지위에 몇몇 질문을 제기하는 이미지들로, 조각을 오브제로 한 다큐멘터리 사진들이다. 이것들은 사진이 부여한 실존성 외에는 다른 어떤 실존성도 갖지 않으며, 사진 찍힌 후에는 해체되는 조각 오브제이다. 사진을

찍은 다음, 이미지를 조작하는 광범위한 작업
 과정을 행하는 것으로는 한스 벨머(Hans
Bellmer)와 만 레이의 사진이 대표적이다."[2]

—

이는 대상을 기계적으로 재현하는 다큐멘터리의
형식을 지니느냐 그렇지 않느냐가 초현실주의 사진을
정의하는 일과 아무런 관련이 없음을 증명한다. 오히려
초현실주의 사진을 정의하는 것은 그것의 '형식'이 아니라
초현실주의가 추구하는 '이념'에 달려있다고 봐야 하는
것이다.
 잘 알려져 있듯 초현실주의의 태동에는 제1차
세계대전의 영향이 컸다. 서구인들에게 세계대전은 오랜
세월 동안 쌓아 올렸던 서구의 합리주의적 세계관이
몰락했음을 알리는 사건이었다. 그토록 파괴적이고
야만적인 전쟁 앞에서 인간의 이성에 대한 믿음과 신념은
무너질 수밖에 없었다. 이러한 절망적인 상황을 마주한
지식인들은 인간의 삶과 세계에 대한 새로운 돌파구를
찾아야 했고, 이 가운데 초현실주의는 그 모습을 드러냈다.
인간 이성에 대한 믿음이 깨진 초현실주의들이 지향하는
바는 명백했다. 이성의 억압에서 벗어나 꿈과 무의식의
세계에 눈을 돌리고, 그것을 통해 전반적인 인간 및 사회적
존재의 전환을 이룩하자는 것이었다. 요컨대 초현실주의는
이성의 신화에 대한 도전이자 전복의 시도였다.
 그런데 사진이 꿈과 환상 그리고 무의식의 세계를

탐구하는 도구로 쓰였다는 점은 쉽게 납득하기 어렵다. 사진은 렌즈 앞에 놓인 대상을 기계적으로 복제하는 재현의 수단인데 그것을 통해 어떻게 무의식의 세계를 눈앞에 펼쳐 놓는다는 말인가? 이에 대한 답은 꿈, 환상, 무의식이라는 말을 대상의 '비현실성' 혹은 '반(反)현실성'과 동일시하지 않을 때 도출된다. 프로이트(Sigmund Freud)가 『꿈의 해석』에서 다룬 꿈들이 그렇듯, 꿈은 현실의 대상들로 구성되는 경우가 많다. 현실과 다른 것이 있다면 그것은 대상들 사이의 관계, 벌어지는 사건의 개연성, 시간과 공간의 전환 같은 것들뿐이며, 인간의 억압된 욕망이 투영된 결과이다. 이러한 논리를 따르면 사진이 꿈과 무의식의 세계를 시각화하지 못할 이유는 전혀 없다. 꿈과 무의식의 세계라고 해서 단테의 지옥과 같은 것을 생각해서는 곤란한 것이다. 이렇게 볼 때 사진의 역할은 지옥 불의 재현에 있는 것이 아니라, 욕망이 투사된 대상을 포착하는 것에 있다고 할 수 있다.

　　이를 염두에 두고 다시 한 번 만 레이의 사진들을 살펴보자. 그것들을 자세히 보면 사진의 객관적이며 기계적인 재현성을 고스란히 드러내면서도 기묘함이(uncanny) 두드러지는 이미지들이라는 것을 깨달을 수 있다. 일상적 사물들이 남자 혹은 여자의 형상으로 인지되는 순간 익숙했던 현실은 낯설어지며, 이로 인해 현실과 환영의 경계는 무너지고 만다. 일상적 사물에 불과했던 것이 욕망에 의해 원래의 용도를 벗어나 욕망의 기호로 변화되는 것이다. 따라서 초현실주의 사진은

다큐멘터리 사진의 외양을 하고 있다 하더라도 대상을 현실이라는 맥락으로부터 완전히 분리시킨다는 점에서 그것과 엄연히 다르다. 즉, 초현실주의 사진은 대상을 기계적으로 복제하지만 '그것이 거기에 있었음'을 증명하는 사진의 현존성을 의도적으로 제거시킨다. 계란 거품기는 만 레이의 카메라에 의해 현실로부터 떨어져 나와 공허한 배경 위에 박제된 채 누군가의 무의식이 가리키는 남자 혹은 여자로 존재하게 된 것이다.

또한 만 레이의 사진은 초현실주의의 핵심 개념인 '충동적 아름다움(convulsive beauty)'과 '경이로운 것(the marvelous)'을 위한 하나의 방편인 '객관적 우연'을 상기시킨다. "브르통(André Breton)의 묘사에 따르면 객관적 우연은 연쇄적으로 일어나는 두 가지 원인이 만나는 지점이다."[3] 첫 번째 원인이 주관적이며 심리적인 것으로써의 무의식을 가리킨다면, 두 번째는 객관적으로 주어진 현실 세계를 가리킨다고 볼 수 있다. 간단히 말해 객관적 우연이란 인간의 무의식과 현실의 어떠한 국면이 우연히 만나게 되는 순간이라 할 수 있다. 만 레이의 사진을 예로 든다면, 브르통이 말한 바로 그러한 순간에, 객관적 현실 속 거품기가 주체의 무의식이 투사된 '그' 혹은 '그녀'라는 기호로 바뀌게 된 것이다. 초현실주의는 이런 방식으로 기존 예술이 추구했던 철저히 계산되고 계획된 아름다움이 아닌 충동적 아름다움을 획득할 수 있으리라 생각했다.

1924년 12월 1일 최초로 발간된 『초현실주의 혁명(La

Révolution surréalite)』의 첫 페이지에 실린 만 레이의 사진 <이지도르 뒤카스의 수수께끼(The enigma of Isidore Ducasse, 1920)>는 충동적 아름다움이라는 초현실주의의 개념을 고스란히 시각화한다. 그는 재봉틀을 군용 모포로 덮고 밧줄로 묶은 뒤 그것을 사진으로 찍었는데, 이는 로트레아몽(Comte de Lautréamont)으로 알려진 뒤카스의 산문시『말도로르의 노래(Les Chants de Maldoror)』제4편에 나오는 "해부대 위에 놓인 재봉틀과 우산의 우연한 만남처럼 아름다운"이라는 구절을 암시하는 것이었다. 재봉틀과 우산은 현실 속에서 전혀 무관한 존재이지만 이것들이 우연히 만나는 순간, 예상치 못한 아름다움을 탄생시킨다는 것이다. 이러한 아름다움은 기존의 미(美) 개념에 반하는 것으로, 브르통은 로트레아몽의 이 구절로부터 영감을 받아 충동적 아름다움이라는 개념에 닿을 수 있었다. 초현실의 아름다움이 비현실의 아름다움이 아니라는 사실은 여기에서 명확해진다.

다시 강조하지만 초현실주의는 현실 아닌 상상의 세계에 대한 사조가 아니다. 따라서 초현실주의 사진이라고 해서 무조건 이중 인화, 몽타주, 포토그램 등의 기법 등을 사용하는 것도 아니다. 별다른 기교 없이 대상을 순수하게 기록한 만 레이의 사진을 언급한 것도 바로 이런 이유 때문이다. 더 이상 비현실적 장면을 묘사한 사진이라고 해서 함부로 초현실주의를 운운하는 일이 없기를 소망한다.

1. 실제로 두 작품은 보기에 따라 사람의 형상처럼 보이는 것이 사실이며, 이는 스티글리츠가 촬영한 뒤샹의 <샘>이 불상의 형태로 보였던 점을 상기시키기도 한다.
2. 로잘린드 크라우스, 「사진과 초현실주의」, 최봉림 역, 『사진, 인덱스, 현대미술』, (서울: 궁리), 2003, p.172
3. 할 포스터, 로잘린드 크라우스 외, 배수희, 신정훈 외 역, 『1900년 이후의 미술사』, (서울: 세미콜론), 2007 , p.192.

낯설지만 날 선, 낯설어서 빤한

잘 알려졌듯 초현실주의자들은 이성과 합리성의 세계관에서 벗어나기 위해 자동 기술(automatic writing)이라는 기법을 도입했다. 그것은 그들의 사상 형성에 큰 영향을 미친 지그문트 프로이트(Sigmund Freud)의 자유연상(liberal association)으로부터 비롯된 것으로, 의식의 통제에서 벗어나 원초적 욕망과 무의식을 들여다볼 수 있는 수단이었다. 특히 앙드레 브르통은 「초현실주의와 회화(Le Surréalisme et la peinture)」를 통해 시각의 자동성에 주목하며 그것의 절대적 우위를 주장했다. 시각이란 이성적 사고의 개입이 일어나기 전에 발생하는 가장 직접적이고 자동적인 감각이라는 것이었다. 하지만 얼마 지나지 않아 그는 글쓰기라는 방식에 우선권을 부여했다.[1] 시각성에 우위를 둘 경우 시각 이미지들 역시 중요하게 다룰 수밖에 없는데, 그것들을 순수한 '인식' 자체로 볼 수 없다고 여겼기 때문이다. 이에 대해 로잘린드 크라우스는 다음과 같이 쓰고 있다.

—

"브르통이 불신하는 시각적 이미지들은 만든 이미지이며, 따라서 꿈 자체라기보다는 꿈의 재현이다. 브르통이 재현을 일종의 속임수로 간주할 때 그는 서구 문명의 전통을 직접적으로 계승하고 있다. 휘갈겨 쓴 글쓰기, 자동 기술적 데생은 브르통에게 어떤

것에 대한 재현이라기보다는, 지진계 또는
심장박동계가 종이 위에 그은 선과 흡사한
기록 또는 발현이다."[2]

—

요컨대 시각 이미지란 무의식에 의한 순수한 인식의
결과물이 아니라, 인간 이성의 거름망을 거쳐 만들어진
'재현'이라는 점에서 초현실주의에 적합하지 않다고
여겨졌다. "실제로 심리적 자동 기술이 붓과 연필에서
유출될 수 있다고 주장했던 브르통이 좋아한 작품들은
마송의 자동 기술법적 드로잉이나 모래 낙서 그림, 물감을
떨어뜨리거나 흩뿌린 미로의 '꿈 그림', 정신 나간 듯이
문지른 에른스트의 프로타주처럼 통제를 벗어난"[3] 것들로
전통적인 재현의 기법과는 거리가 있는 것들이었다.

그런데 브르통은 재현이라는 행위가 꿈과 망상의
층위로 향하는 데 적합하지 않다고 생각하면서도 사진에
대해서는 모순적인 태도를 보였다. 그는 앞서 언급한 글에서
"쓸만한 모든 책들은 언제쯤에나 데생 삽화를 쓰지 않고,
오직 사진만을 도판으로 쓸 것인가?"[4]라는 질문을 던졌을
만큼 사진에 대해서 매우 호의적인 반응을 보였던 것이다.
사진이 대표적인 재현 매체라는 점에서 그의 이러한 반응은
곧바로 이해되기 어렵다. 오히려 크라우스의 지적대로
"그가 '실제 대상들의 사실적 형상'을 혐오했다는 사실과
어떤 다른 차원을 필히 경험해야 한다고 강조한다는 사실에
비추어 볼 때, 브르통은 사진을 경멸했다는 결론"[5]에

도달해야 마땅한 것이다.

그러나 사진의 '자동성'은 이러한 모순을 해결하는 데 실마리를 제공한다. 실제로 사진은 기존의 재현 방식과는 전혀 다른 방식으로 작동된다. 붓이나 연필과 같은 도구를 사용해 대상을 재현하는 것과는 달리, 사진은 촬영자가 셔터를 누르는 행위만으로 카메라 앞에 놓인 대상을 특정한 지지체 위에 그대로 재현한다. 그리고 이는 사진이 손의 개입이 최소화된 매체라는 점을 드러낸다. 재현에 있어 손의 개입 여부는 중요한 지점이다. 손이 개입되면 될수록 그것은 직접적이고 즉각적인 경험으로서의 인식에서 점점 멀어짐을 의미하기 때문이다. 가령 연필로 눈앞의 컵을 최대한 보이는 그대로 묘사한다고 해도 그것은 인식 그 자체가 아니다. 그것은 인식한 결과를 '다시(re)' '현전케 하는 것(presentation)'일 뿐이다. 이에 반해 손의 개입을 최소화함으로써 인식이라는 경험을 곧바로 지지체 위에 고정시킬 수 있다는 점에서 사진은 특별하다.

사진의 이러한 특수성은 부정적인 태도로 돌아섰던 시각이라는 감각에 대한 재고의 길을 열어준다. 실제로 그는 카메라를 눈의 기계적 대체물로 인식했다. 다시 말해 카메라를 눈이라는 신체 기관의 확장으로 본 것이다. 이렇게 되면 불신의 대상으로 전락해버린 시각적 이미지들에 대한 재평가가 불가피해진다. 카메라를 인간의 눈과 같은 것이라고 가정할 수 있다면, 사진은 인간의 의식이 작동하기 전에 즉각적으로 인식된 것을 그대로 담아낸 결과라고 할 수 있기 때문이다. 다른 시각 이미지들과 비교해 사진이

초현실주의의 전면에서 광범위하게 사용된 것은 바로 이러한 특질에서 기인한다고 볼 수 있다. "자동 기술은 19세기 말에 생겨났으며, 그것은 사고에 대한 진정한 사진"[6]이라는 브르통의 언급도 이런 맥락에서 이해할 수 있다.

이 지점에서 포토몽타주나 포토그램 혹은 솔라리제이션과 같은 실험적 방식의 사진만을 초현실주의 사진의 전부라고 보는 것이 중대한 착각임을 알 수 있게 된다. 물론 초현실주의자들은 포토몽타주를 모방하기도 했지만, 이는 크라우스의 지적처럼 "그들이 행한 작업 과정 중 가장 재미없는 것이었다."[7] 그들은 오히려 관찰자의 시선이 멈췄던 한순간을 완결된 화면 위에 고정시키는 방식을 선호했다. 사진이 즉각적 인식을 기록할 수 있다면 이러한 기법들이 아니어도 충분히 의식 너머의 진실을 가리키는 이미지를 생산할 수 있으리라 생각했다. 따라서 초현실주의 사진의 외양이 아무리 일상적 대상을 기계적으로 재현한 듯 보일지라도 그것은 현실의 이면에 내재된 잠재적 욕망과 무의식의 잠상(潛像)이 표면으로 드러난 것이라 봐야 한다.

그렇다면 대상의 물리적 복제를 목적으로 하는 사진과 초현실주의자들의 사진을 구분하는 방법은 무엇일까? 가장 대표적으로, 초현실주의자들은 일상적인 대상을 낯설게 보이는 전략을 추구했다. 대상을 재현한다는 측면에서는 객관적인 기록 사진과 유사하지만, 초현실주의 사진은 그것이 기이하고 낯설게 인식되는 순간을 담는다는

점에서 차이가 있는 것이다. 그리고 이는 당연하게만 여겨지던 일상에 내재된 기묘한 측면을 드러냄으로써 불문에 부쳐졌던 현실에 의문을 제기한다. 브르통의 『미친 사랑(L'amour fou)』 초반에 등장하는 만 레이의 숟가락 사진은 초현실주의의 이러한 전략을 대표적으로 보여준다. 이 숟가락은 브르통이 벼룩시장에서 발견한 것으로 손잡이에 구두 모양의 장식이 달린 것이었다. 주목할 것은 만 레이의 배경 처리가 숟가락이라는 사물을 본래의 용도와 맥락으로부터 분리시킴으로써 그것을 기묘하게 인식되게끔 유도한다는 점이다. 그 결과 이 숟가락은 단지 음식을 먹기 위해 사용되는 사물이 아니라, 브르통이 자코메티(Alberto Giacometti)에게 부탁했다가 거절당한 신데렐라의 구두를 가리키게 된다. 다시 말해 일상적 사물과의 우연한 만남이 관찰자의 내면에 존재하던 무의식적 욕망을 떠올리게 한 계기가 된 것이다.

초현실주의 사진이 일상의 사물들에 주목했다는 사실은 예술적으로 매우 의미 있는 일이다. 초현실주의의 근저에는 서구의 합리주의적 세계관에 대한 불신이 자리하고 있었고, 이는 곧 부르주아의 미적 취향에서 벗어나 일상의 사물들을 새롭게 바라보는 계기와 직결되기 때문이다. 예술이란 단순히 이상적인 것의 재현이 아니라, 일상적인 것을 새롭게 인식하고 현실에 대해 비판적인 질문을 던지는 것이라는 인식의 전환을 촉구했던 것이다. "호주머니 속에서 돌돌 말려 돌아다니는 버스표나 극장표 같은 하찮은 종잇조각들, 또는 무심히

매만진 지우개 조각"[8]들을 사진으로 인화하여 '비자의적 조각(involuntary sculpture)'이라고 명명한 브라사이(Brassaï)의 경우는 초현실주의의 이러한 예술적 인식의 전환을 잘 보여준다.

그런데도 초현실주의 사진이 진정으로 재현이라는 행위가 지니는 한계를 극복하고 인식의 즉각성을 획득했는지에 대해서는 비판적으로 바라볼 필요가 있다. 앞서 언급한 만 레이의 순가락 사진을 다시 예로 들자면, 아무리 이 사진이 기묘하게 인지된다 할지라도 그것이 순가락을 재현하고 있다는 사실은 변하지 않는다. 무엇보다 이 순가락을 통해 자코메티에게 부탁했던 구두 조각을 떠올릴 수 있는 것은 오직 브르통 자신에 국한된다 해도 과언이 아니다. 다시 말해 이 사진은 객관적 우연을 통해 얻어지는 기묘한 아름다움이라는 개념을 설명할 때에만 그 의미의 유효성이 인정된다고 할 수 있다. 이와 유사하게, 많은 초현실주의 사진은 독자적으로 생산, 유통되기보다 몇몇 초현실주의 정기 간행물들의 텍스트를 보조하는 도판으로 사용되었다. 초현실주의자들의 설명과 해설 없이 이 사진들을 이해한다는 것은 거의 불가능에 가깝다.

오늘날 생산되는 많은 사진 중 일부는 무의식을 운운하며 시각적 유희에만 빠져 있거나, 일상적 대상을 낯설게 인지되도록 재현한 뒤 초현실주의를 들먹이며 스스로 예술이라 자칭하고 있다. 초현실주의가 절망스러웠던 현실에 대한 통렬한 인식으로부터 시작되었음을 망각한 채 그 껍데기만을 예술적 창작의

수단으로 수용하고 있다. 초현실주의 사진이 비록 인식과 재현이라는 근원적 문제에서 완전히 벗어나지 못했지만, 일상을 다른 시각으로 바라보고 현실을 변혁하려는 시도였다는 사실은 변하지 않는다. 오늘날의 사진이 초현실주의에서 배워야 할 점이 있다면 바로 이러한 근본적 사유의 지점이지 그 형식과 기법에 있지 않다.

1. 글이란 인간 이성의 집대성이라는 점에서 이는 일견 모순된 듯 보이기도 하지만, 초현실주의자들이 말한 자동 기술에 의한 글쓰기란 이성의 통제에서 벗어나 무의식에 의해 저절로 휘갈겨진 글이라는 점에서 일반적인 글쓰기와는 명백한 차이를 지녔다.
2. 로잘린드 크라우스, 「사진과 초현실주의」, 최봉림 역, 『사진, 인덱스, 현대미술』, (서울: 궁리), 2003, p.166.
3. 할 포스터, 로잘린드 크라우스 외, 배수희, 신정훈 외 역, 『1900년 이후의 미술사』, (서울: 세미콜론), 2007, p.190.
4. André Breton, 'Le Surréalisme et la peinture', *La Révolution surréaliste*, 1925, p.32.
5. 로잘린드 크라우스, 앞의 책, p.168.
6. 막스 에른스트 전시회 카탈로그(Paris, 1921) 서문, André Breton, 'Max Ernst', in *Les Pas perdus*, Paris, Nouvelle Revue Française, 1924, p.101.
7. 로잘린드 크라우스, 앞의 책, p.178.
8. 로잘린드 크라우스, 위의 책, p.186.

사진을 오릴 수밖에 없는 이유

예술 사진에 대한 흔한 오해 중 하나는 그것이 일상적인 사진 이미지들과는 분명한 외적 차이를 가질 것이라는 믿음이다. 그래서 대중이 생각하는 예술 사진은 대개 전시장을 압도할 만큼 크고, 색채나 흑백의 농담이 다채로우며, 일상에서는 쉽게 접할 수 없는 대상을 다룬 것들로 제한되곤 한다. 게다가 한 장의 완결된 사진이 아닌 사진을 활용해 새롭게 구축된 이미지를 창조적이고 새로운 예술 작품으로 생각하기도 한다. 요컨대 대중은 예술 사진이 우리가 쉽게 접할 수 없는 시각적 경험을 제공해주리라 기대하며, 또 그래야만 한다고 믿는 것 같다. 안타깝게도 사진을 예술 창작의 도구로 삼고 있는 수많은 이들도 이와 같은 대중의 요구에 부응하기 위해 사진처럼 보이지 않는 사진을 만들 수 있는 갖가지 방법을 찾고 있다. 그리고 그 중 가장 대표적이며, 전통적인 방식 중 하나가 바로 사진을 합성하는 것이었다. 하지만 오늘날 사진을 합성하는 많은 이들은 그것으로 얻을 수 있는 새로운 시각적 경험에만 집중한 채 사진을 오릴 수밖에 없었던 이유에 대해서는 궁금해하지 않는다. 따라서 여기에서는 사진을 오려 붙이는 포토몽타주가 시작된 순간으로 돌아가 그것이 단순한 실험적 시도가 아니었음을 밝히고자 한다.

전통적인 조각이 좌대 위에서 내려오고 일상적 사물이 오브제로서 작품의 지위를 획득한 이후, 조각의 개념은 급속도로 변화했다. 특히 60년대 이후 등장한 미니멀리즘은 대상 자체뿐만 아니라 그것이 놓인 환경까지도 포괄하는 조각 개념의 확장을 수반했는데, 이러한 변화에는

사진의 역할도 결코 적지 않았다. 이에 대해 록사나 마르코치(Roxana Marcoci)는 로잘린드 크라우스의 '확장된 장에서의 조각' 개념과 연관하여 다음과 같이 서술하고 있다.

—

1960년대 말 급진적인 미학적 변화가 조각적 사물의 정의와 그러한 사물이 경험되는 방식을 변화시켰다. 이러한 변화는 로잘린드 크라우스가 작동의 "확장된 장"이라고 부른 것과 연관된 조각적 실천들의 수용에 있어 사진의 역할과 관계가 있다. 스스로를 전통적인 의미에서의 사진가로 생각하지 않았던 많은 작가들은 조각이 무엇인가에 대한 개념을 개정하기 위하여 카메라를 사용하기 시작하였는데, 이는 움직일 수 없는 사물들을 대신하여 구축된 환경, 멀리 떨어진 풍경, 혹은 작가가 개입된 스튜디오나 미술관과 같은 전환된 장소들에 대한 호감을 수반하였다. 이와 같은 장소와 건축에 대한 개입은−의심의 여지 없이 예술의 제도적 지위에 대한 기존 비평의 기능인−조각이 더 이상 영속적인 3차원적 사물일 필요가 없음을 의미하는 것이었다.[1]

—

이처럼 사진이 조각을 3차원의 양감을 지닌 대상이라는 개념에서 해방시키는 동안, 사진 스스로는 2차원의 평면으로부터 벗어나기 위한 수많은 시도를 실천하고 있었다. 매체의 순수성으로부터 해방되어 다양한 시도와 실천, 그리고 비물질과 환경을 포함한 모든 것들이 예술 영역으로 포섭되고 서로 융합될 수 있는 가능성이 열리면서 이러한 시도 또한 정당화될 수 있었던 것이다. 하지만 실질적으로 사진이 평면으로부터 탈출을 시도한 것은 훨씬 더 이전의 일이었다. 이미 20세기 초부터 사진을 활용한 콜라주와 몽타주가 사람들 사이에서 행해지기 시작했고, 이때부터 사진은 조형예술로서의 가능성을 타진하고 있었던 것이다.

사진이 몽타주의 주된 재료가 된 이유를 지그프리트 크라카우어(Siegfried Kracauer)는 양차 대전 사이 매스 미디어의 폭발적 증가에 의한 사진 이미지의 범람에서 찾았다. 그가 보기에 사진은 복제가 가능하고, 자를 수 있으며, 무수한 방식으로 재배열될 수 있는 매체였다.[2] 결국 이러한 행위들은 포토몽타주(Photomontage)라는 용어까지 만들어내며 새로운 시각적 창작물을 생산해내기 시작했다. 신문이나 잡지로부터 오려진 사진들은 원래의 문맥과 상관없이 재조합되어 완전히 다른 정보를 제공하였고, 사진에 재현된 대상들의 비율을 무시하고 창조적으로 재조합한 전혀 새로운 이미지가 나타났다. 그렇다면 이러한 일련의 행위들은 단지 미디어를 통한 사진의 대중화로만 설명될 수 있을까? 이를 단지 시각적

유희를 위한 일부 사람들의 시도로만 보는 것이 타당할까?

포토몽타주를 누가 처음으로 도입했는지는 논란의 여지가 있지만, 일부에서는 하우스만과 회흐(Hausmann and Höch)의 작업을 그 시초로 보고 있다. 실제로 그들은 1918년 발트해(Baltic Sea)로 휴가를 떠났다가 포토몽타주에 대한 최초의 아이디어를 얻었다. 그들은 한 어부의 집에 머물던 중 한 점의 컬러 석판화를 발견하였는데, 그것은 군복을 입은 남자들을 묘사한 것이었다. 그런데 흥미롭게도 군인들의 얼굴에는 모두 다른 사진들로부터 오려진 얼굴들이 붙어 있었다. 그것은 바로 머나먼 전장으로 떠난 어부의 아들 사진에서 잘린 이미지였던 것이다. 사실 이러한 종류의 이미지들은 1차 세계대전 당시에 무척 일반적이었으나 하우스만과 회흐는 이 이미지로부터 큰 영감을 얻었다. 그들은 베를린으로 돌아오자마자 이 기법을 탐구하기 시작했고, 같은 부류의 이미지들을 수집하여 그것에 <포토몽타주의 기원(The Beginning of Photomontage)>이라는 제목을 붙였다.[3]

이후 포토몽타주는 새로운 예술 창작의 수단으로 인정받으며, 사진이 예술로서의 지위를 보다 확고하게 굳히는 데 도움을 준다. 손쉽게 복제된다는 이유로 예술적인 가치를 크게 인정받지 못했던 사진에게 포토몽타주는 새로운 예술적 창작의 수단을 제공했던 것이다. 하지만 형식적인 면 외에도 작품의 생산에 있어 진품성(Originality)와 원작성(Authorship)이라는

기존의 관념에 의문을 제기하는 역할도 했다.

초현실주의자들과 더불어 바우하우스(Bauhaus)는 이러한 포토몽타주의 가능성을 적극적으로 활용했다. 실제로 바우하우스의 교수이자 대표적인 인물인 라즐로 모홀로-나기(László Moholy-Nagy)는 포토몽타주를 활용해 사진의 기계적 복제 능력 이상의 창조성을 드러내고자 했다. 특히 그는 이러한 시도 속에서 '사진 조각(Photoplastik-Photosculpture)'이라는 용어를 처음으로 도입하였는데, 이는 사진을 통한 그의 작업이 얼마나 조형적이었는지를 단적으로 보여준다. 마찬가지로 바우하우스의 교수였던 헤르베르트 바이어(Herbert Bayer)는 보다 적극적으로 포토몽타주 기법을 사용함으로써 사진 조각 작업을 이어갔다. 그는 자신이 직접 촬영한 사진과 발견된 사진 이미지들을 수정한 다음, 그것들을 잘라내고 재조합하여 재촬영하는 방식으로 자신만의 몽타주 작품을 만들었다. 특히 고전 조각 작품을 촬영한 사진에서 잘라낸 부분과 자신의 신체 사진을 결합함으로써 그는 새로운 형태의 신체를 드러내고자 했다.

　　결론적으로 말해 포토몽타주는 매스 미디어의 보급, 세계 대전이라는 역사적 사건, 그리고 예술에 대한 관념의 전환 속에서 탄생한 필연적 결과였다. 즉, 단지 사진을 활용한 새로운 시각적 경험의 산물 이상의 의미를 지닌다고 할 수 있는 것이다. 바이어의 예에서도 확인할 수 있듯 그의 작업은 사진을 마치 조각의 재료처럼 다루고 있으며, 이는 사진 또한 조형 예술의 한 갈래임을 주장하는 제스처로

해석된다. 더 나아가 사진을 조각처럼 다루는 행위는 세계를 바라보는 작가의 독특한 관점과 연계되며 더 큰 파급력을 지니게 되기도 한다. 실제로 고든 마타-클락(Gordon Matta-Clark)의 작업들은 바이어와 같이 사진을 조각의 재료처럼 다루고 있지만 여기에는 공간에 대한 기존의 관념을 해체하고 재구성하려는 의도가 숨어 있다. 다시 말해 그가 포토몽타주와 같은 기법을 사용하는 까닭은 자신이 살아가는 사회와 공간에 대한 비평적 관점을 드러내기 위한 가장 적절한 수단이었기 때문이다.

어린아이들의 장난처럼 보이는 사진 오려 붙이기에도 나름의 역사와 이유가 있다. 단지 새롭게 보이기 위해, 단지 남들과 다르게 보이는 이미지를 만들기 위해 사진을 자르는 행위는 별다른 의미가 없다. 시가 시일 수 있는 것은 모순되는 말들이 모여 하나의 진리를 말할 때이듯, 여기저기서 오려 붙인 사진이 예술이기 위해서는 하나의 진리를 가리켜야 한다.

1. Roxana Marcoci, *The Original Copy: Photography of Sculpture, 1839 to Today* (New York: Museum of Modern Art, 2010), p.153.
2. Siegfried Kracauer, "Photography," *The Mass Ornament* (Cambridge, Mass.: Harvard University Press, 1995), pp.58-9.
3. 더 자세한 내용은 Roxana Marcoci, 앞의 책, p.17을 참조.

유형학 사진의 진실과 교훈

증명사진처럼 매끈한 배경에 화면의 중심을 꽉 채운 비슷비슷한 사진들이 한동안 전시장에 넘쳐나던 때가 있었다. 심지어 최근까지도 사진학과 졸업 작품전에는 이러한 형식의 작품들이 심심치 않게 등장하고 있다. 그리고 이러한 사진들은 하나 같이 '유형학'이라는 단어로 자신의 정체성과 정당성을 주장하고 있다. 그렇지만 이런 사진들과 마주할 때마다 도대체 왜 이러한 형식을 유형학이라는 개념으로 포장하는지 이해할 수 없었다. 물론, 이를 지나치게 일반화할 필요는 없겠지만, 안타깝게도 대부분의 경우는 형식의 차용 수준에서 멈춘 작업들이 대부분이었다. 이런 일들이 반복될 때마다 의문은 꼬리에 꼬리를 물고 이어졌다. 도대체 누가 우리나라에 유형학 사진의 열기를 불어넣은 것일까? 왜 동시대 한국 미술 시장에서 사진을 다루는 많은 이들이 이 열기에 편승한 것일까? 우리나라에서 유형학 사진을 생산한다는 것은 과연 어떤 의미이며, 어떤 한계를 가질까?

사실 유형학(Typology)은 서구의 이분법적 세계관과 매우 밀접한 관련이 있다. 이분법적이라는 말은 변하지 않는 진리, 즉 일자(一者)의 존재를 상정하고 있음을 의미한다. 변하지 않는 진리로서의 유일자가 존재한다는 가정하에 세계를 파악하고자 했던 것이다. 말 그대로 어떤 대상을 특정한 특성에 따라 분류하고, 그 결과를 바탕으로 세계를 재구성하려는 유형학은 바로 이러한 이분법적 세계관의 또 다른 실천 방식이다. 서로 다른 형태와 성질을 가지고 있더라도 그것의 재질, 형태의 유사성, 용도 등의 기준을

통해 일련의 서로 다른 사물들을 하나의 용어로 규정하는 행위는 '진리'라는 '일자'로 세계의 구성물들을 환원하는 행위이기 때문이다.

그래서 대개 유형학은 고고학이나 고현학 등에서 주된 방법론으로 활용되었고, 심리학 같은 분야에서도 인간 행동을 이해하기 위해 사용하였다. 뿐만 아니라 서양 기독교 미술 역시 이러한 유형학적 태도를 내포하고 있다. 성서가 총체적이고 일관된 체계를 가졌다는 믿음을 바탕으로 기독교 미술은 다양한 주제들을 유형학적 일치점을 고려하여 함께 묘사했던 것이다. 이를테면, 구약에 등장하는 여러 사건들은 그 성격에 따라 신약에서 다른 이야기로 변주된다. 그래서 만나의 기적과 최후의 심판의 요나가 고래 뱃속에서 탈출하는 사건과 예수의 부활이 그리고 야곱의 사다리와 예수의 승천이 함께 묶여 묘사되는 방식 등이 대표적이다.[1]

사진의 발명 이후 이러한 유형학적 태도는 즉각적으로 사진 이미지의 생산과 수용에 적용되기 시작했다. 그 대표적인 예로, 이탈리아의 범죄학자 체사레 롬브로소(Cesare Lombroso, 1835~1909)는 사진을 활용해 범죄자의 유형을 구분할 수 있다고 주장했다. 두개골의 형상으로 사람의 성격과 심리를 파악하고자 했던 골상학자이기도 했던 롬브로소는 범죄자의 초상 사진을 통해 범죄자의 유형을 생물학적으로 규정하고자 했던 것이다. 실제로 그는 4,000여 장의 범죄자 사진을 비교 분석한 다음 '범죄형' 얼굴이 존재한다고 확신했다. 그는

"범죄형의 특징은 턱이 굉장히 크고, 수염이 없으며, 눈빛이 강하고, 머리숱이 많으며, 이마가 튀어나오고, 눈이 사시이며, 코가 비틀어졌다."고 주장했으며, 사진을 이러한 주장의 근거로 제시했다.

사진가 중 유형학 사진의 선구자라 할 만한 사람은 바로 아우구스트 잔더(August Sander)이다. 그는 자신과 동시대를 살고 있는 독일인들을 성별이나 나이, 신분과 상관없이 사진으로 기록해 사회 전체를 망라하려는 원대한 포부를 실천에 옮겼다. 이렇게 축적된 사진들은 유형학적 방법론에 의해 철저히 분류되었다. 실제로 그는 1924년 자신이 촬영한 사람들을 농민, 장인, 여성, 전문 직종 종사자들, 예술가, 대도시, 그리고 불구자와 실업자라는 7가지 유형으로 분류했다. 얼핏 봐서는 짐작하기 힘들지만 그가 제시한 7가지 인간의 유형은 사회를 생물학적 분류 체계로 보고자 하는 그의 의도가 반영된 것이었다. 1929년 출간된 잔더의 사진집 『시대의 얼굴(Antilitz der Zeit)』에는 이러한 그의 의도가 명백하게 표현되어 있다. 그는 토지에 연루된 사람에서 출발하여 모든 사회적 조건, 모든 직업을 관류한 다음, 가장 진화된 문명의 대표자들에게까지 이르며, 마지막으로 나약한 불구자의 단계까지 내려간 것이다. 다시 말해 탄생, 성장, 개화, 쇠퇴, 죽음이라는 생물체의 진화 양상을 기준으로 자신이 살고 있는 사회를 이해하고자 했다.

이처럼 유형학은 결코 새로운 개념이 아니며, 베허 부부(Hilla and Bernd Becher) 역시 갑자기 등장한

유형학 사진의 선구자가 아니다. 이들이 중립적인 시선의 객관적인 형식으로 사진을 찍기로 결심한 것은 20세기 초 양차 세계 대전이 남긴 후유증과 큰 연관성을 가진다. 잘 알려져 있듯 서구 사회에서 양차 세계 대전은 인간 이성의 종말을 의미하는 것이었다. 그들은 인류의 역사가 인간 이성의 힘을 빌려 야만성으로부터 벗어나 점차 진보할 것이라고 믿어왔지만 연거푸 벌어진 참혹한 전쟁은 이러한 믿음을 철저히 짓밟았다. 이에 따라 전후의 지식인과 예술가들은 처참히 짓밟힌 인류 이성에 대한 믿음과 확신을 되찾고자 애썼다. 특히 사진에 있어 에드워드 스타이켄(Edward Steichen)의 <인간 가족전>은 이러한 노력이 구체적으로 드러난 거대한 이벤트 중 하나였다. 하지만 베허 부부는 인류 모두는 가족이라는 식의 엉터리 휴머니즘을 받아들일 수 없었다. 그래서 이들은 사진의 기계적 재현성을 무기로 주관적인 관점을 강요하는 대신 전쟁 이전의 사진 패러다임, 즉 객관적 재현성에 초점을 맞추기로 결심했다.

반면 '유형학'을 전면에 내세운 우리나라의 많은 사진들은 유형학의 긴 역사와 유형학 사진이 가진 목적의식에 별다른 관심이 없어 보인다. 이는 우리 사회에서 보편적으로 유형학 사진을 정의하는 방식에서도 잘 나타난다. 같은 기능과 역할을 하는 대상을 중립적인 화면 구성 형식으로 재현한 사진의 집합을 유형학 사진으로 규정하고 있는 것이다. 다시 말해 특정한 형식적 조건을 갖추기만 하면 어떤 사진 작업이든 유형학이라는 개념으로

포장되어 유통될 수 있는 것이 냉정한 현실이다. 하지만
앞서 언급했듯 유형학 사진은 결코 단순한 형식의 문제가
아니다. 독일에서 유형학은 이미 나름의 역사적, 이론적
배경을 통해 형성된 하나의 전통이며, 실제로 베허 부부의
많은 작업에는 이러한 전통이 숨어 있다. 대표적으로
그들의 사진은 거의 모두 흐린 날 촬영되었는데, 이는
그들 삶의 터전이었던 뒤셀도르프 지역의 기후가 반영된
것이었다. 마찬가지로 베허 스쿨의 유형학이 특히 유명한
이유는 시대의 풍경과 장면에 관한 훈련으로서 적합하다고
판단되었기 때문이다. 그러므로 유형학의 역사적 배경을
갖춘 독일과 달리 유행처럼 유형학의 형식만을 추종하는
데에는 문제가 있다.

　　베허 부부의 유형학적 사진 작업이 긴 시간적 여유를
가지고 진행된 것이라는 사실도 한국의 사진가들은 쉽게
망각하고 있거나 알려고 하지 않는다. 실제로 그들의 작업은
몇 개월 혹은 몇 년 단위로 진행된 것들이 아닌, 수십 년간
끈질기게 진행된 것들이다. 어떤 대상의 '유형'을 확증하기
위해서는 수집된 표본의 수가 중요하기에 단시간에 작업을
마무리할 수 없다. 그런 이유로 한국이라는 공간에서
유형학적 사진을 생산한다는 것이 과연 가능한 것인지,
그리고 그런 사진을 생산하는 것이 어떤 의미가 있는지
생각해보지 않을 수 없다. 서구 사회와 달리 급격한 변화
속에 놓였던 한국의 근현대사와 여전히 안정보다 변화에
목말라하는 지금, 여기에서 사진을 통한 유형학적 탐구가
가능하기는 한 것인지 묻지 않을 수 없는 것이다. 다시 말해

동일한 쓰임을 가진 대상들의 이미지를 단순히 수집하는 일과 유형학적 방법론을 통해 수집된 대상으로부터 유의미한 결과를 도출하는 것은 전혀 다른 일이다.

이러한 비판 가능성에도 불구하고 많은 사진가들이 유형학적 사진의 형식을 포기하지 못하는 까닭은 그것의 형식이 손쉬워 보이기 때문이다. 앞에서도 살펴봤듯 유형학 사진의 시선은 매우 중립적이다. 재현하고자 하는 대상의 종류를 결정하면 그것들을 화면의 중앙에 배치해 촬영하기만 하면 된다. 실제로 사진학과 입시 포트폴리오를 준비하거나 졸업 청구전을 앞둔 많은 학생들은 지금도 이런 식으로 자기 작품을 준비하는 경우가 많다. 누군가 이미 촬영하지 않은 적당한 대상을 찾아 최대한 많은 사진을 찍은 다음 유형학이라는 말로 포장하기만 하면 그럴싸한 작품이 되리라 생각하기 때문일 것이다. 게다가 이런 방식은 일상적 대상을 조형적으로 부각시키는 강점까지 갖추고 있다. 베허 부부의 작업 또한 1990년 제44회 베니스 비엔날레에서 조각 부문의 대상을 수상하기도 했는데, 이 또한 배경이 제거된 채 대상의 형체만이 강조되는 형식적 특성으로부터 비롯된 것이었다.

그러나 유형학의 허울을 쓴 사진이 유행처럼 번지게 된 근본적인 이유는 베허 부부의 제자들이 현대 사진을 이끄는 주요 작가들로 활동하고 있기 때문일 것이다. 특히 안드레아 구르스키(Andreas Gursky), 토마스 루프(Thomas Ruff), 칸디다 회퍼(Candida Hofer)는 모두 베허 부부에게 사사했으며, 저마다의 방식으로

유형학적 사진의 계보를 이어가고 있다. 과거와 달리 해외에서 사진을 공부할 기회가 늘었고, 동시대 예술의 흐름을 국내에서도 확인할 길이 많아진 오늘날, 유형학 사진의 형식을 답습한 사진들이 늘어나는 현상은 어쩌면 당연한 일일지도 모른다. 하지만 어느 작가의 말처럼 이러한 현상들은 결국 유형학이라기보다 유형학적 제스처에 불과하다. 자신이 왜 사진을 찍는지에 대한 근본적인 질문 없이 이러한 제스처만 배우고 답습하는 모습은 그래서 매우 아쉽고 답답한 풍경이다.

1. 더 자세한 내용은 『세계 미술 용어 사전』(월간 미술) 참조

투명하면서 불투명한
사진의 수수께끼

사진은 언제부터 대중을 향한 선전의 도구로 이용되기 시작했을까? 도대체 사진의 어떤 특성이 그것을 가능하게 했을까? 선전을 위한 사진과 그렇지 않은 사진은 어떻게 구분되는 것일까? 예술 사진과 기록 사진은 태생적으로 정말 구분될 수 있는 차이가 있는 것일까? 사진에 담긴 의도는 누구에게나 똑같이 전달될 수 있는 것일까? 아무리 빤해 보이는 한 장의 사진이라 할지라도 그 안에는 이와 같은 수많은 질문들이 자리 잡고 있다. 그리고 이 질문들은 결국 '사진이란 무엇인가'라는 궁극적인 질문으로 수렴된다. 그럼 지금부터 바르트가 그랬듯 사진 자체가 무엇인지에 대해—비록 사진의 전면이 아닌 일부의 면모만 살펴보겠지만—잠시 생각해 보자.

양차 대전을 전후로 미국은 당시의 사회·경제적 난관을 극복하기 위해 사진을 프로파간다의 목적으로 활용했다. 그 안에서 대공황을 극복하고자 루스벨트(Franklin Delano Roosevelt) 대통령이 추진했던 뉴딜 정책의 하나로 농업안전국(Farm Security Administration), 즉 FSA가 설립됐다. FSA는 사진가들을 고용해 1935년부터 1942년까지 약 27만 컷에 달하는 네거티브를 생산했다. 대공황 이후 미국 농촌에 닥친 빈곤의 실상뿐만 아니라 그것이 정부의 정책에 의해 성공적으로 개선되어 가고 있음을 직접적으로 보여주기 위해서였다. 이와 유사하게 《인간 가족》은 2차 세계 대전 이후 폐기된 인류의 존엄성을 회복하려는 표면적인 의도와 더불어 '팍스 아메리카나(Pax Americna)'로 대변되는 미국 중심의 헤게모니를

선포하려는 야망을 내포하고 있었다. 전자는 각종 인쇄 매체로, 후자는 전시라는 형식으로 대중에게 유통되었다는 차이가 있지만, 이 사진들은 모두 국가의 정책에 대한 국민의 동조를 유도하고 있다는 점에서 크게 다르지 않았다.

미국이 사진을 적극적으로 활용한 이유는 그것이 현실을 '있는 그대로 재현'한다는 사실 때문이었지만, 이는 어디까지나 촬영 행위의 물리적 측면에만 해당하는 반쪽짜리 진실이었다. 사진이 그 어떤 매체보다도 객관적이라는 관념은 그것이 기계적 재현 수단이라는 점에서만 사실이다. 박상우의 표현을 빌리자면, 사진은 '매뉴얼 이미지(manual-image)'가 아닌 '테크노 이미지(techno-image)'이다. 사진은 빛이라는 에너지의 압력에 의해 생성되는 것이므로 인간의 손이 개입되지 않는다는 것이다. 셔터를 누르는 행위만으로 외부 세계가 그대로 재현되기에 사진이 그 어떤 매체보다 객관적이라는 믿음은 바로 이런 특성에서 비롯된다. 또한 "인간의 손은 인간의 머리와 심장에 있는 창조성, 상상력, 영감을 밖으로 실어 나를 수 있는 도구"로 여겨졌기 때문에 매뉴얼 이미지는 오랫동안 '예술적'인 것으로 인식되었다. 반면 "테크노 이미지는 인간의 손이 개입할 여지가 없기 때문에 예술보다는 '과학'에, 표현보다는 '기록'에 관련이 있는 것으로 인식"되었다.[1] FSA의 수장 로이 스트라이커(Roy Stryker)가 주목한 것도 바로 사진의 이런 측면이었다. 사진은 "실재를 객관적으로 재현하고 투명하게 반영하는 거울"이어서 "보는 자에게 실재를 직접 경험하는 것과

유사한 느낌을 제공"한다고 믿었던 것이다.[2]

　　하지만 스트라이커는 사진이 객관적인 만큼
주관적인 매체라는 사실을 누구보다 잘 알고 있었으며,
이를 자기 일에 적극적으로 활용했다. 사진은 테크노
이미지라는 점에서 객관적일지 몰라도, 제작과 유통의
과정에서 '선택'과 '배제'의 단계를 거칠 수밖에 없기에
그 어떤 매체보다 주관적이라는 점을 인식하고 있었던
것이다. 문제는 이러한 선택과 배제의 행위가 사진의 최종
소비자인 독자와 관객에게 전달될 때까지 최소한 두 번은
일어난다는 사실이다. 오퍼레이터(operator), 즉 사진가가
'프레임'이라는 제한된 공간에 재현할 대상을 선택하는
행위가 첫 번째요, 재현된 사진 중 대중에게 유통시킬
것을 선택하는 것이 두 번째인 것이다. 이러한 두 번의
선택과 배제의 행위는 사진을 보는 사람들을 진실로부터
소외시키고 만다. 스트라이커가 '구성'이라는 단어를
금기시했던 것도 바로 이런 맥락에서였다. "이 단어가 사진
촬영 과정 중에 미적 혹은 정보적 측면에서 인간(사진가)의
개입을 함축하고 있기 때문"[3]이었다. 게다가 사진 자체가
아무리 객관적이라 하더라도 촬영자와 수용자 사이에는
결코 극복할 수 없는 경험의 틈이 존재한다. 이에 대해
박상우는 다음과 같이 기술했다.[4]

—

"사진 생산에 참가한 주체는 자신이 제작한
　　사진을 누구보다도 투명하게 해석할

가능성이 높다. 하지만 사진 제작 과정에
직접 참여하지 못한 보는 자는 언제나 사진
생산 맥락에 대한 무지에 휩싸일 수밖에
없다. 이 같은 종류의 무지는 사진을 보는
자에게는 필연적으로 발생하기 때문에
'근원적인' 무지라고 할 수 있다. 사진이 지닌
근본적인 속성은 사진을 바라보는 주체가
속하지 않았던 시공간의 세계를 그의 눈에
'가시적인 형상'으로 제시할 수 있다는 데
있다. 이 같은 '사진 지각'의 특수성 때문에
사진을 바라보는 '인간 지각'은 사진이
가리키는 두 요소인 지시체와 오퍼레이터의
맥락에서 항상 소외될 수밖에 없는 운명에
처한다. 바로 이 때문에 사진을 바라보는
행위 그리고 사진을 수용하고 해석하는
행위는 근본적으로 '수수께끼'라는 한계를
지닐 수밖에 없다."

—

요컨대 어떤 사진이 아무리 객관적일지라도, 사진을 보는
자는 촬영자만큼 대상과 그 대상이 존재했던 당시의 맥락을
알 수 없다. 촬영자와 수용자 사이의 시간과 공간이 멀면
멀수록 촬영 대상은 더욱 낯설게 보이며, 프레임 밖으로
잘려나간 맥락은 상상조차 할 수 없게 된다.
　　　사진 선택과 배제 행위가 그것의 최종 소비자인

대중에게 미치는 영향력은 스트라이커의 사진 선택
기준에서 명백하게 드러난다. 먼저, 스트라이커는 중복된
대상이 촬영되었거나 기술적으로 문제가 있는 사진,
너무 예술적인 사진들을 폐기했다.[5] 특히 그는 정면으로
카메라를 응시하는 인물이 찍힌 사진들을 제외했다. 그는
"사진에 찍힌 인물이 정면을 바라보면 카메라의 위치에서
사진을 보는 관객이 사진에서 카메라의 존재를 인식하기
때문"에 "사진에 찍힌 장면이 실제 현실이 아니라 카메라로
찍은 가짜 현실이라고 생각"할 것이라 믿었다. 농촌의
실상을 보여줘야 할 FSA의 임무를 수행하기 위해 그는
카메라를 의식하지 않은 '자연스러운' 사진만을 선택했다.

　　　스트라이커의 다음 전략은 사진에 적절한 캡션을
붙이는 것이었다. 그는 사진이 대상을 재현할 뿐 침묵하는
매체임을 간파하고 있었다. 그는 오직 언어만이 사진
이미지를 구성하고 있는 대상들이 완전한 문장을 말하게
할 수 있음을 잘 알고 있었던 것이다. 실제로 텍스트가
개입되지 않은 사진 이미지는 그 자체로 어떠한 고정된
의미도 가지기 어렵다. 애당초 특정한 의도로 촬영된
사진이라 해도 그것의 의미는 언제나 유동적이다. 그래서
스트라이커는 사진가들에게 촬영 스크립트를 보냈고,
그에 부합하는 사진을 촬영할 것을 요구했다. 마을 전체를
담으라거나, 주요 건물은 클로즈업하며, 전형적인 인물들을
촬영하되 얼굴과 옷, 그리고 활동이 나와야 한다는 식의
주문을 한 것이다.[6] 하지만 아무리 이에 완벽히 부합한
사진이라 하더라도 캡션이 없다면, 이 사진의 정체는

오리무중에 빠질 것이 빤했다. 캡션과 함께 신문에 실렸을 때는 보도사진이 되겠지만, 아무 설명 없이 화이트 큐브의 벽면에 걸리면 이 사진은 작품이 될 수도 있었다. 다음은 사진의 의미와 텍스트 사이의 이러한 관계를 명확하게 꼬집는 말이다.

—

"사진가가 사진에 캡션을 다는 것은 FSA 사진에 인간이 개입하는 프로세스에서 매우 중요한 행위 중 하나이다. 왜냐하면 사진 이미지 자체가 아니라 캡션을 구성하는 텍스트(언어)가 사진이 지닌 '최종적인' 의미를 결정하기 때문이다. 주지하다시피 (사진) 이미지 자체는 어떠한 의미도 지니지 않은 하나의 '무심한' 오브제일 뿐이다. 하지만 이 '무의미'의 오브제는 반대로 '무한한' 의미를 지닐 가능성을 가지고 있다. 이런 오브제에 특정한 의미를, 바르트의 표현대로 '정박'시키는 것은 바로 이미지에 달린 텍스트이다.[7]

—

결론적으로 말해 사진은 본질적으로 아무런 목소리를 내지 않는다. 그래서 모든 사진은 사실 예술 사진의 가능성을 어느 정도 가지고 태어난다. '예술'(제도)이라는

'개념'(언어)과 화이트 큐브라는 공간은 어떤 사진도 예술 작품으로 변모시킬 강력한 힘을 가지고 있는 것이다. 사진은 기술적으로 '투명한' 재현 매체이면서, '불투명한' 독해 매체이다. 지금부터 당장 사진에서 캡션 읽기를 중단해 보라. 그 순간 당신은 사진의 투명하고 불투명한 두 얼굴과 마주하게 될 것이다.

1. 박상우, 「사진과 프린트: 기술이미지 연구」, 『현대미술사연구』, 제26집, 2009.12, p.127.
2. 박상우, 「보이지 않은 손의 귀환: FSA 사진의 선택과 배제 프로세스」, 『다큐멘터리의 두 얼굴: FSA 아카이브 사진』, 갤러리 룩스, 2016, p.18.
3. 박상우, 위의 글, pp.19-20.
4. 박상우, 「어두운 방: 바르트의 사진 수용에 대한 노트」, 『한불수교 130주년 사진전 <보이지 않는 가족> 연계 학술 심포지엄 바르트 세우기/허물기』, 2016, 서울시립미술관, p.34.
5. 자세한 내용은 『다큐멘터리의 두 얼굴: FSA 아카이브 사진』, pp.30-36을 참고.
6. 이에 대해서는 위의 책, p.23을 참조할 것.
7. 위의 글, p.26.

우리가 보는 사진,
예술을 덧입은 사진

미술관에 어울리는 사진,
그냥 사진

언젠가 도시에 대한 전시를 관람하기 위해 미술관을 찾은 적 있다. 전시의 주제는 도시 안에서 벌어지는 갈등을 새로운 관점에서 재구성한 것이었다. 흥미로웠던 점은 이 전시가 사진을 전면에 내세우지 않았음에도 상당수의 작품이 사진이었거나, 사진을 활용한 것이라는 사실이었다. 어떤 면에서 이 전시는 사진전이라고 해도 될 정도였다. 물론 사진을 주요 매체로 다루는 작가의 작품이 없었던 것은 아니었다. 그렇지만 전체적으로 전시에 사용된 사진들은 애당초 작품으로 생산된 사진들과는 거리가 먼 것들이었다. 전시 관람을 마치자 무엇인가 종잡을 수 없는 혼란스러움이 머리를 채웠다. 그리고 곧 그 혼란스러움의 정체를 파악할 수 있었다. 예술 사진 아닌 사진들로부터 예술다움을 경험한 탓이었다. 대체 우리는 예술 사진을 어떻게 오해하고 있는 것일까? 그 오해의 뿌리는 얼마나 깊이 박혀 있는 것일까?

그 전시에서 만나게 된 사진들은 일반적인 사진전에서 볼 수 있는 사진들과는 거리가 먼 것들이었다. 액자 처리는 고사하고 폼보드 같은 값싼 지지대에 부착되어 있는가 하면, 아예 기다란 테이블 위에 다닥다닥 놓은 경우도 있었다. 고해상도로 말끔하게 프린트된 대형 사진들이 화이트 큐브를 걷는 관객을 압도하는 많은 사진전들과는 확실히 다른 모습이었다. 어찌 보면 사진을 너무나도 홀대하고 있는 것은 아닌가 싶을 정도였다. 게다가 대부분의 사진들은 애당초 미술관이라는 공간과 어울릴 것 같지 않은 것들이었다. 심미적 구성이나 프린트의 품질 따위는 전시의

관심사나 목적과는 아무런 관련이 없는 듯했다. 그럼에도 이 사진들은 하나의 목적 아래 미술관이라고 하는 예술의 제도 안에서 견고하게 자기 역할을 하고 있었다. 심지어 자기 사진의 예술성을 떠벌리는 수많은 사진전의 작품들보다 훨씬 더 예술적이었다.

바로 이 대목에서 조형성의 강박에 빠져 있는 우리 사진의 현실이 뼈저리게 다가왔다. 실제로 사진을 전공해 어엿한 작가가 되길 희망하고 있거나, 어렵게 작가의 길을 걷기 시작한 이들 대부분은 조형성에 대한 강박에서 쉽게 벗어나지 못한다. 이들은 필름이라는 하나의 프레임에 대상을 배치하고 구성함으로써 완결된 조형 언어를 구사하는 데 온 신경을 집중한 나머지, 동시대 미술이 요구하는 것이 무엇인지에 대해서는 관심을 쏟지 못하고 있다. 하지만 이 책임이 오롯이 그들에게만 있는 것은 아니다. 대학을 중심으로 한 사진 교육의 대부분이 사진 이론보다는 실기 교육에 치우쳐 있는 것도 이러한 현상을 야기한 데 큰 책임이 있다. 실제로 우리의 사진 교육은 학생들에게 사진의 본질에 대해 고민할 수 있는 기회를 거의 제공하고 있지 않으며, 동시대 시각 예술에 있어 사진이 기여할 수 있는 역할보다는 '순수' 사진의 실체 없는 굴레에 얽매이게 하고 있다.

사진이란 매체로 작품을 생산하는 일에만 몰두하다 보면 자연스럽게 사진 그 자체에 대해서는 생각하지 못하게 된다. 그리하여 많은 사진가들이 무엇을 찍을지, 그리고 그것을 어떻게 인화해야 작품처럼 보일지 고민하는 데만

신경을 곤두세우고 있다. 어떤 이야기를 하고 싶은지, 그 이야기를 표현하는 수단이 왜 사진이어야만 하는지에 대한 고민은 매끈하고 세련된 얼굴을 한 사진을 만들고 난 후에야 시작한다. 자기 작품을 관통하는 개념적 토대를 마련하는 일은 이들에게 나중에 해도 좋은, 일종의 포장 수단일 뿐이다.

대상에 대한 접근 태도와 표현 방식을 통해 사진의 예술성을 드러내고자 하는 시도가 가장 잘 드러나는 경우가 바로 도처에서 생산 중인 도시 사진이다. 많은 사람들이 도시에서 생활하고 있고 그래서 가장 손쉽게 촬영할 수 있는 대상이 도시와 그 도시를 구성하는 요소들인 것이다. 자기 삶과 가장 가까운 대상을 작업의 대상으로 삼는 것을 문제라고 할 수는 없지만, 많은 이들이 재현하고 있는 도시 사진들이 천편일률적이라는 사실은 비판받아 마땅하다. 작품의 제목과 캡션을 지우고 나면 어떤 사진이 누구의 작업인지 판단하기 어려운 경우도 부지기수다. 특히 '폐허'는 도시 사진의 단골 소재 중 하나이다. 폐허의 현장을 낭만화시키거나, 향수의 대상으로 전환시켜 그것을 탐미적으로 바라보게 하는 전략은 가장 널리 퍼진 도시 사진의 수법인 것이다.

자기 작업의 주제보다 형식에 더 집착하는 또 다른 대표적인 예는 언제부터인가 쏟아져 나오기 시작한 유형학적 사진들이다. 독일 유학을 다녀온 작가들이 적지 않은 성공을 거두었고, 매체의 발달로 세계에서 성공적인 작가로 군림하고 있는 독일 작가들의 작업이 국내에

소개되면서 너도나도 유형학적 형식을 빌려 작업하기 시작했다. 특히 베허 부부, 스트루스, 회퍼 같은 작가들의 작업은 많은 사진가 및 학생들에게 훌륭한 견본이 되었고, 그들은 이들의 촬영 방식을 고스란히 제 작업에 적용했다. 그리하여 동일한 기능이나 목적을 가진 대상을 중립적 시선으로 촬영해 대형으로 인화한 작업들이 우후죽순 생산되었고, 대부분 유형학 개념으로 포장되어 전시장에 내걸렸다. 하지만 이는 유형학 사진의 형식을 수입한 것에 불과했다. 유형학 사진의 역사는 철저히 무시되었고, 그것이 우리의 현실을 재현하는 데 적합한지에 대해서는 비판적으로 논의되지 않았다. 또한 그것이 하루가 다르게 변화하는 한국 사회와는 얼마나 어울리지 않는 것인지를 깨닫지 못했다.

그러나 이보다 더 큰 문제는 사진을 전공한 혹은 전공 중인 이들이 지독한 소재주의에 빠져 있다는 사실이다. 다른 말로, 이들의 가장 큰 관심사는 지금까지 아무도 찍지 않은 대상을 찾는 데 있다는 것이다. 아무도 관심 두지 않은 소재일수록 관객과 평단의 시선을 끌 것이 빤하고, 적당한 개념으로 그것을 포장하기도 쉬우며, 특별한 표현 기법 없이도 시각적 소격 효과를 이끌어낼 수 있기 때문일 것이다. 그래서 어떻게든 자극적인 대상을 찾아 그것을 더 자극적으로 보이게 하는 데에만 집중한 나머지 자신이 왜 그 대상을 사진으로 탐구했는지에 대한 근거는 허술한 경우가 많다. 심지어 일부에서는 학생에게 특정한 대상을 촬영하도록 지정하고, 촬영 방식 또한 도제식으로

강요하기까지 한다. 이는 오늘날 한국에서 사진계라 불리는 세계의 현실이다.

　　이상에서 언급한 문제들이 개선되지 않고 더욱 심화되면서 2000년을 기점으로 한국 사진은 점차 쇠퇴의 길로 접어들고 있다. 동시대 시각 예술 속에서 사진의 가능성을 더욱 키워나가기는커녕 '사진학과' 내의 '순수' 사진이라는 틀에 스스로를 옭아맨 결과이다. 특히 실기 교육과 이론 교육 사이의 극단적 불균형 현상은 이러한 문제를 더욱 심화시키고 있다. 사진 교육 과정에 있어 이론 교육에 필수적으로 부여된 시간은 실기 교육에 배정된 시간에 비해 턱없이 적다. 사진학과를 구성하는 교수진의 세부 전공만 살펴보더라도 사진 이론이나 시각 예술 이론을 전공한 이가 극히 드물다는 것을 알 수 있다. 상황이 이렇다 보니 사진을 전공하는 학생들이 이론 교육이랍시고 받을 수 있는 것은 고작해야 사진사 정도에 불과하다. 이런 상황에서 사진이라는 매체에 대한 진지한 고민과 연구에서 비롯된 작업을 기대하는 것은 어불성설이다.

　　감히 말하건대 예술 사진의 조건이나 자격 따위는 애당초 존재하지 않는다. 특히 그것의 선행 조건을 사진의 형식과 대상에서 찾는 것은 어리석다. 사실 이런 생각은 이미 수많은 연구자들이 이미 여러 글에서 언급하는 것이기도 하다. 더글라스 크림프(Douglas Crimp)는 자신의 글 「미술관과 도서관의 서로 다른 사진 인식」에서 이렇게 썼다. "26개의 주유소를 찍은, 단지 그것만을 찍은 에드워드 루샤(Edward Ruscha)의 1963년판

사진집이었는데,[1] 그 책은 자동차와 고속도로 등을 다룬 목록에 정리되어 있었다. 그때 느낀 우스움과 놀라움을 지금도 기억한다. 내가 알기로 루샤의 책은 미술 코너에 정리되어 있어야 했다."[2] 크림프의 이러한 경험은 오늘날 전혀 우습거나 놀라운 일이 아니다. 실제로 많은 전시에서 예술적인 목적 없이 촬영된 사진이 예술의 제도 내에서 전시되며, 예술의 자격을 얻고 있기 때문이다.

영원히 예술이기만 한 사진은 존재하지 않으며, 그런 사진을 만들고자 자기의 온 열정을 바치는 것은 어리석은 일이다. 사진을 예술로 만드는 것은 재현된 대상이 무엇인가와는 아무런 관련이 없으며, 더 나아가 사진의 형식과 예술성의 관계를 결정적인 인과 관계로 규정할 수 없다. 부디 사진의 예술적 조건에 얽매이기보다 사진이라는 매체 자체의 본질을 탐구하고 동시대 시각 예술의 흐름을 살필 수 있는 이들이 속속 등장해 주길 바란다.

1. 에드 루샤(Ed Ruscha)의 사진집 『26개의 주유소(Twentysix Gasoline Stations)』를 가리킨다.
2. 더글라스 크림프, 「미술관과 도서관의 서로 다른 사진 인식」, 리처드 볼턴 엮음, 『의미의 경쟁』, 눈빛: 서울(2002), 32쪽.

오래된 무명 사진의 힘

오늘날 가장 많이 촬영되고 있는 대상은 무엇일까? 수많은 것들을 생각할 수 있겠지만 스스로 자신을 촬영한 사진, 즉 '셀카'야 말로 가장 빈번하게 생산되는 사진이 아닐까? 오죽하면 여행 필수품 중에 셀카봉이 들어가게 되었을까 생각해 보면 우리는 셀카의 시대에 살고 있다고 해도 과언이 아닐 것 같다. 그렇다면 사람들은 왜 자기 모습을 기록하는 데 그렇게 큰 관심을 가지는 것일까? 셀카 촬영을 일상적으로 만든 요인은 어디에 있을까? 셀카의 일상화는 기술적으로만 보자면 디지털화를 그 원인으로 볼 수 있다. 휴대폰과 카메라가 한 몸이 되어 한 손으로도 손쉽게 촬영이 가능하게 되고, 촬영 즉시 결과물을 확인하고 전송할 수 있게 되자 카메라로부터 가장 가깝고 의미 있는 피사체인 자기 모습을 찍기 시작한 것이라 짐작할 수 있다.

하지만 이러한 기술적 발전이 셀카의 득세를 오롯이 설명해 주지는 못한다. 기술의 발전보다 자신의 모습을 재현하고 싶은 욕망이야말로 셀카의 시대를 연 가장 큰 원동력이라 할 수 있기 때문이다. 실제로 사진사 초기에서 발견되는 초상사진에 대한 열망은 오늘날까지 이어지는 사진과 초상 사이의 뗄 수 없는 관계를 설명해 주는 단초가 된다. 특히 우리나라의 사진술 수용 역사를 보면 애당초 사진을 초상 제작의 수단으로 보고 있음을 알 수 있다. 실제로 우리의 사진사는 초상 사진을 촬영하는 사진관에 대한 이야기로부터 기술되고 있으며, 이는 초상사진이 사진이라는 매체 전체에서 차지하는 압도적인 무게감을 확인시킨다.

뿐만 아니라 '포토그래피(photography)'라는 말이 '사진(寫眞)'이라는 말로 번역된 배경에서도 사진을 초상 제작의 수단으로 인식했다는 증거를 찾을 수 있다. 사실 '사진'이라는 말은 문자적 의미로만 봤을 때 '포토그래피'와 그 의미가 다르다. 사진이 대상을 있는 그대로 재현한다는 의미를 강하게 내포한다면, 포토그래피는 빛으로 그린 형상이라는 의미가 강한 것이다. 그렇다면 이런 식의 번역이 가능했던 이유는 무엇일까? 그것은 바로 포토그래피를 초상화의 연장으로 이해한 근대 조선인의 인식에 있다. 사진이라는 말은 이미 초상화를 가리키는 용어 중 하나로 대상의 외형뿐만 아니라 정신까지도 온전히 재현한다는 의미를 지니고 있었고, 사진술은 곧 이러한 초상을 생산해내는 수단으로 받아들여졌다. 일례로 채용신의 초상화와 김규진의 초상사진이 보여주는 유사성은 이러한 인식을 그대로 보여준다. 인물이 취하고 있는 자세, 소품, 그리고 배경 처리의 유사성은 사진이 기존 초상화를 대체하는 수단이 되고 있음을 드러내 주는 한편, 우리의 사진술 수용이 초상사진을 중심으로 전개되었음을 증명한다.

다른 어떤 사진보다 초상사진이 중요한 비중을 차지하는 또 다른 이유는 그것이 당대의 사회와 문화를 톺아볼 수 있게 하는 레퍼런스가 되기 때문이다. 우리나라의 경우만 보더라도, 사진관의 등장과 이에 따른 초상사진의 변천 과정에 당대의 사회와 문화가 어떻게 투영되었는지 쉽게 알 수 있다. 가령 20세기 초에 촬영된 우리나라의

초상사진들은 계급 질서의 재편 과정과 여성의 지위 변화를 반영하고 있을 뿐만 아니라, 신체에 대한 근대적 인식과 서구 및 유럽의 사진관 문화를 수용하였음을 드러낸다.

특히 많은 종류의 초상사진들은 대상에 대한 (무)의식적 타자화를 가늠하게 해주는 척도가 되기도 한다. 일제에 의해 기록된 조선인들의 모습은 기계적이고 객관적인 재현 수단으로 여겨지는 사진이 대상을 어떻게 타자화할 수 있는지 극명하게 보여준다. 이 사진들은 외견상 매우 중립적인 시각에서 촬영된 객관적 자료처럼 보이지만, 실제로는 조선인을 미분화되고 미개한 민족으로 치부하기 위하여 치밀하게 계산된 결과물이었다. 아키바 다카시(秋葉隆)와 아카마츠 지죠(赤松智城)의 사진은 타자화의 수단으로서 사진이 얼마나 강력한 힘을 지니고 있는지를 잘 보여준다. 이들은 사회학자이자 종교학자로서 조선의 무속인들을 기록했는데, 그들의 사진은 오늘날 흔히 유형학적 사진으로 분류되는 것들과 외적으로 큰 차이를 느낄 수 없을 만큼 유사하다. 하지만 이들의 사진은 단지 무속인들의 유형을 분류하는 데 있지 않았다. 이들은 사진을 통해 조선의 민속신앙이 고대 일본의 그것과 유사함을 밝히고자 했으며, 조선 종교의 원시성과 미분화성을 증명하고자 했던 것이다.

오랜 시간 축적된 초상사진은 예술 사진에 대한 고정관념과 오해를 해소하는 데에도 도움을 준다. 구체적으로는 사진만이 지닌 고유한 존재론적 가치를 깨닫게 하며, 이를 통해 예술 사진이라는 미몽에서 벗어나게

해 주는 발판으로 기능한다. 냉정히 말해 오늘날 좋은 '예술' 사진을 평가하는 기준은 그것이 얼마나 사진처럼 보이지 않는가에 있는 듯하다. 화려한 색채, 압도적인 프린트의 크기, 비일상적으로 재현된 대상의 형체 등이 사진의 예술성을 평가하는 준거가 된 것이다. 하지만 이런 식으로 생산된 사진들은 카메라를 사용하지만 결과적으로 그림과 다를 것이 하나도 없다. 이러한 사진들은 대상이 존재했음을 드러내는 데에는 별다른 관심이 없기 때문이다. 그래서 바르트는 예술로서의 사진을 일컬어 길들여진 사진이자, 아무런 광기도 없이 그 노에마(본질)가 망각된 것이라고 말했다. 이런 사진 앞에서는 아무도 "그것이 존재"했음을 인식하지 못하며, 순전히 심미적인 이차원의 평면만을 바라보게 된다는 것이다.

　　이런 점에서 초상사진은 사진의 진정한 힘이 재현된 대상으로부터 비롯됨을 말해주며, 그러한 사진의 본질적 특성이 역설적으로 매우 예술적일 수 있음을 보여준다. 실제로 누구에 의해 촬영된 것인지조차 알 수 없는 과거의 초상사진들은 그 어떤 작가의 작품들보다도 사람들의 시선을 붙잡는다. 사진 속 대상이 오늘날에는 볼 수 없는 것들인 데다가, 그것이 실제로 존재했던 것이라는 사실이 관객의 이목을 끄는 주요한 동인이 되기 때문이다. 다시 말해 이 사진들은 과거에 현존했던 대상을 오늘이라는 현실로 불러들이는 능력을 발휘함으로써 사람들의 마음을 빼앗으며, 이를 통해 심미적 능력을 발휘한다. 대상의 존재를 증명할 수 없는 그림과 달리 사진은 대상의 존재를 '지금,

여기'로 소환함으로써 자신만의 예술적 가치를 발산할 수 있는 것이다.

실제로 최근 일부에서는 직접 사진을 촬영하지 않고, 일반인에 의해 촬영된 사진을 수집해 작품을 생산하는 작가들이 등장하고 있다. 애당초 예술 작품과는 거리가 먼 누군가의 가족사진이나 여행 사진을 자신이 구축한 맥락에 맞게 편집함으로써 예술이라는 전혀 다른 영역 내에서 소비되도록 변모시키는 것이다. 이들은 사진의 원작자가 누구인지, 그리고 그것이 예술적 의도를 지니고 있었는지에 대해 큰 관심이 없다. 다만 사진 속 대상들이 실제로 존재했었다는 사실을 바탕으로 자신이 구축한 허구의 세계를 구축하는 일에만 집중한다. 다시 말해 이들은 사진의 형식이나 대상에 의존하기보다는 사진 그 자체의 본질적 특성에 기대어 예술 작품을 만든다.

오랜 시간이 축적된 사진일수록 사진의 힘은 더욱 배가된다. 사실 오늘날의 예술 사진은 지나치게 소재에 얽매이거나 새로운 시각적 경험을 제공하는 데 매달려 있다. 사진의 존재론적 특성을 염두에 둔 작품이라 할지라도 오랜 시간 어딘가에 잠들어 있다가 갑자기 재등장한 무명의 사진만큼 사람들의 눈을 붙잡아 두기는 어렵다. 인간이라면 거스를 수 없는 시간의 간극을 단번에 뛰어넘은 사진들은 아직 보지 못한 미래를 보는 것만큼이나 충격적이기 때문이다. 마치 오래된 도자기가 과거에는 한낱 술병에 불과했다가 오늘날이 되어서야 보물로 취급받듯, 사진의 힘은 과거의 존재를 오늘로 소환하는 능력을 발휘할 때에야

비로소 그 새로운 가치와 역할을 부여받는다. 따라서 현대의 예술 사진은 순간적이고 시각적인 쾌락을 창조해내는 데 그 힘을 집중하기보다는 대상과 시간이 지니는 힘에 더욱 주목해야 한다. 그렇게 탄생한 사진이 당장은 그 가치를 인정받지 못할지라도 시간이 그 사진에 놀라운 힘을 부여해줄 것이기 때문이다.

시각 예술의 영역 안에서 사진에 대한 이야기를 할 때마다 가장 아쉬운 것 중 하나는 예술 사진과 그렇지 않은 사진을 굳이 나누려고 하는 태도와 마주할 때이다. 물론 사진이 오랜 시간 예술로 인정받지 못했고, 심지어 오늘날에도 그러한 시선이 존재하고 있기에 이 현상을 이해하지 못하는 것은 아니다. 하지만 동시대 미술에서 예술과 예술 아닌 것의 경계를 나누는 것은 이제 무의미한 일에 가깝다. 천재적 창조성의 신화는 깨어진 지 오래고, 재현 대상이 무엇이냐는 것을 준거로 예술과 비예술을 규정짓는 시대는 지나버렸다. 하물며 이는 사진에 있어서도 마찬가지다. 그러므로 의식적으로 '예술적'인 사진을 만들어내야 한다는 강박은 이제 버려도 좋지 않을까? 애초부터 예술 사진으로 태어난 사진이 아닐지라도 오늘날의 맥락에서 그것을 예술로 받아들이는 것도 좋지 않을까?

더 이상 사진가는 존재하지 않는다

—

"마치 은밀한 동물의 어두운 흔적처럼
사라져 버려, 종내는 소위 '**의도**'라는
단어를 잠잠하고 신비한 원래의
모호함으로 돌려버리고 마는 것이다."[1]
(강조는 필자)

—

오늘날 사진은 다양한 모습으로 도처에 존재한다. 사진은 삶 속에 깊이 침투해 있어서 누구도 그것의 존재를 의식적으로 확인하지 않는 지경에 이르렀다. 이 말이 의심스럽다면 지금 당장 주변을 살펴보라. 적어도 사진 한 장 정도는 당신 주변에 존재하고 있을 것이다. 흥미롭게도 그 많은 수의 사진들은 저마다 서로 다른 목적에 봉사하고 있다. 그래서 '사진'이라는 말 앞에는 늘 그 역할을 말해주는 수식어가 따라붙는다. 가족사진, 증명사진, 보도사진, 기록사진, 광고사진, 그리고 예술 사진…. 이는 지금 당장 떠올릴 수 있는 사진의 종류이다. 하지만 이러한 사진의 목적은 한 번 정해지고 나면 결코 변하지 않는 것일까? 특히 이런 궁금증은 전시장에서 만나게 되는 예술 사진들 앞에서 더욱 증폭된다. 내가 찍은 가족사진과, 혹은 신문이나 인터넷에서 자주 보는 수많은 사진들과 이 사진들 사이에는 대체 어떤 차이가 있다는 것일까? 이런 궁금증에 대한 답을 구하기 위해 동시대 미술의 흐름을 전시로 보여주는 특정 미술관에서 어떤 사진들이 발견되는지 살펴보았다.

우선, 작품으로서 전시 중인 사진들은 다음과 같은 모습을 하고 있었다. 비슷비슷한 형태의 집들을 찍은 사진, 세계를 돌아다니며 찍은 여행 사진과 엽서 사진들, 동양화를 확대해 촬영한 사진, 인터넷에 떠돌아다니는 사진들을 출력해 놓은 것들이 버젓이 작품으로 전시장을 채우고 있었다. 작품으로 소개되는 이런 사진들은 얼핏 예술 사진에 대한 일반적인 관념과는 거리가 멀어 보인다. 일상에서 너무나도 자주 접하는 것들인 데다가 작품이라고 하기에는 너무나도 손쉽게 촬영할 수 있을 것처럼 보이기 때문이다. 그러나 20세기 초 뒤샹이 <샘>을 통해 남성용 소변기를 예술 작품으로 규정하며 레디메이드의 개념을 도입했던 사실을 떠올리면 그다지 놀랄 만한 일도 아니다. 사진가들도 뒤샹과 마찬가지로 일상적 대상을 탈문맥화하여 전시장이라는 공간 안에서 예술 작품으로 재문맥화한 것이기 때문이다.

사실 이는 사진이 본격적으로 예술로 인정받기 시작한 20세기 초부터 이미 예견된 것이었다. 현대에 들어와 창조가 아닌 선택을 통한 예술 작품의 생산이 인정받기 시작하면서 사진도 예술의 세계에 편입할 수 있는 힘을 얻었던 것이다. 만약 이러한 인식의 전환이 없었다면 사진은 보들레르(Charles Baudelaire)의 평가처럼 '과학이나 예술의 하인'으로만 여겨졌을 것이다. 이전까지 사진은 창조적인 사람의 손의 개입 없이 기계적으로 대상을 복제해 내는 수단이었고, 손쉬운 복제 가능성으로 인해 진품성(authenticity)을 보장받을 수 없었기에 예술이 될 수 없었다. 그러나 일상에서 발견된 사물(found

object)조차 예술이 될 수 있는 시대에 들어서자, 사진은 '그림' 같이 보이지 않고서도 예술이 될 수 있게 되었다. 아무렇게나 찍은 것 같은 (혹은 선택된 것 같은) 전시장 속 예술 사진들은 이러한 미술사와 사진사의 흐름이 반영된 것이다. 이로써 예술 사진과 그렇지 않은 사진을 나누는 기준은 사진의 재현 대상이나 표현의 방식에 있지 않음이 명확해진다.

동시대 시각 예술 현장은 예술 사진이라고 해서 반드시 액자 처리되어 벽에 걸릴 필요가 없다. 가령 카터 멀(Carter Mull) 같은 작가는 전시장 바닥에 사진을 흩뿌려놓고 관객들이 그것들을 밟고 지나가도록 유도한다. 사진을 감상하는 새로운 방식을 제공한다는 점에서 그의 작품은 관객의 눈길을 사로잡기에 충분하다. 하지만 작가의 이러한 전략은 단지 관객의 이목을 집중시키기 위한 것만은 아니다. 그는 휴대폰 카메라로 찍은 것 같은 이미지들을 관객들이 밟고 지나가게 함으로써 오늘날의 이미지 생산과 소비가 얼마나 손쉬운지를 비판하고자 했다. 요컨대 그는 사진의 대량 생산 및 복제, 그리고 배포 능력이라는 사진의 존재론적 특성을 적극적으로 자기 작품에 반영하며, 사진의 예술성이 단지 지시 대상을 표현하는 방식 자체에 있지 않음을 명확히 보여주려 했다.

사진은 다양한 동시대 시각 예술 작품 생산의 과정에 적극적으로 활용되고 있다. 매체의 순수성에 대한 모더니즘의 집착이 종결되고, 다양한 실험적 행위들이 시각 예술 전반에서 일반화되면서 사진의 쓰임새와 역할도

증가하게 된 것이다. 특히 시간과 공간의 물리적 제약을
받는 작품들은 사진의 도움을 전제로 하고 있다. 가령,
전시가 끝나면 함께 사라질 운명에 처한 작품, 혹은 관객의
참여로 끊임없이 재생성되는 작품들은 사진의 도움을
반드시 필요로 한다. 이러한 작품들이 전시 이후에도
작품으로 남을 수 있는 유일한 방법은 사진으로 기록되는
방법뿐이기 때문이다. 더욱 흥미로운 점은 예술 작품을
기록한 이 사진들이 그 자체로 예술 작품의 일부가 된다는
사실이다. 다른 말로 하자면, 이러한 장소와 시간 특정적
작업들은 사진으로 찍히고 나서야 비로소 작품으로
완성된다. 이는 로잘린드 크라우스가 말한 '확장된 장에서의
조각'이나 퍼포먼스, 그리고 대지미술이 오늘날 어떻게
감상되고 있는지 생각해 보면 명확해진다. 실제로, 이런
종류의 작품을 우리가 감상하는 것은 그것을 기록한
사진이지 작품 그 자체가 아니다. 그럼에도 사진을 통해
지금, 여기에는 더 이상 존재하지 않는 작품의 존재를
확인하며, 사진을 작품의 대용물로 받아들인다. 그래서
로버트 스미드슨의 <나선형 방파제>가 사진으로만
감상된다 해도, 그 사진을 단순한 기록사진으로만 볼 수
없는 패러독스가 발생한다. 요컨대 현대예술에서 사진은
단지 작품을 기록하는 수단만이 아니라 새로운 작품 생산의
방식에도 영향을 미친다고 할 수 있으며, 이러한 작업들에
대한 "증인으로서, 문맥의 파편으로서, 유적으로서, 흔적이자
지시 내용으로서, 확증이자 지표로서"[2] 기능한다.

 이런 측면에서 전시 도록은 현대예술에서 사진이

차지하는 비중과 다양한 역할을 단적으로 증명하는 상징물이라 할 수 있다. 전시장에서 작품은 사라지지만 도록은 또 다른 '벽 없는 미술관'[3]으로 남아 많은 사람들에게 감상의 기회를 제공한다. 표면적으로 도록은 전시된 작품들을 기록한 일종의 사진첩일 뿐이지만, 그 기저에는 사진에 의존하여 배포되고 수용될 수밖에 없는 현대미술의 현주소가 고스란히 새겨져 있다. 즉 사진의 복제 능력과 배포 능력은 현대예술이 제한된 시공간을 초월할 수 있는 가장 편리한 통로를 열어주는 것이다. 앙드레 말로의 표현을 조금 바꾸어 말하자면, 최근의 미술사는 사진 찍혀질 것들의 역사라고 해도 과언이 아니다.

지금까지 살펴봤듯 동시대 시각 예술의 영역 안에서 사진은 단지 벽에 걸린 작품의 형태로만 존재하지 않는다. 사진은 다양한 창작 활동의 매개로 사용됨과 동시에 그것을 대중에게 배포하는 수단으로 사용되며, 예술적 목적 없이 만들어진 사진이 작가의 창작 과정에서 예술 작품으로 다시 태어나기도 한다. 그럼에도 우리나라의 사진 교육은 이러한 현실을 좀처럼 주목하지 않는다. 여전히 사진학과의 학제는 순수(예술)사진, 상업사진, 그리고 보도사진의 분류 체계에 얽매여 있다. 특히 대부분의 사진학과에서는 여전히 예술 사진을 모더니즘적 관점에서 바라본다. 순수사진이라는 시대착오적 용어가 여전히 통용되고 있다는 사실은 이를 뒷받침한다. 순수한 사진 자체의 고유한 표현 방식만으로 작가의 예술성을 드러내야만 한다는 철 지난 신념이 아직도 강요되는 것이다.

냉정하게 말해 아무리 예술적으로 훌륭하다고
평가받는 사진 작품도 언제든 예술 아닌 다른 목적에
사용될 수 있다. 중요한 것은 사진이 맥락화되는 공간이지
사진 그 자체가 아니라는 의미이다. 이러한 사진의
맹점을 이용해 아무 사진이나 예술 작품이라고 하는
것은 곤란하겠지만, 그렇다고 해서 영원히 예술 작품인
사진이 존재한다고 말하는 것도 곤란하다. 바르트 또한
일찍이 이러한 사진의 유동성에 주목한 바 있다. 그는 사진
이미지를 '부유하는 기의들의 연쇄'로 파악하면서 그것이
재현하는 대상들이 그 자체로는 아무런 의미도 가지지
못함을 인식했다. 사진 속 대상은 단지 일종의 기표로서
프레임 안에 고정되어 있을 뿐이며, 그것은 어떤 단일한
의미로도 귀결될 수 없다고 본 것이다.

지형학적 아카이브를 위해 생산되었던 과거의 사진
이미지들이 오늘날 예술 작품으로 소비되는 현상은 사진의
유동성이 드러나는 대표적인 사례이다. 실제로 크라우스는
앗제를 위대한 예술가로 정의하며 그의 사진을 예술
작품으로 설명하려던 시도에 대해 날카롭게 분석한 바
있다. 그에 따르면 앗제가 촬영한 파리의 거리 사진들은
도서관이나 지형학적 수집가들의 의뢰에 따라 제작된
것이었다. 또한 그가 사진에 부여했던 번호들은 예술적 분류
체계와는 아무런 관련도 없을 뿐만 아니라, 오히려 그에게
사진을 의뢰한 기관이나 개인들이 아카이브를 위해 편의상
만들었던 것에 불과했다. 하지만 크라우스는 사진을 예술의
범주로 끌어안으려는 시도 속에서 그의 사진이 "자연과

문화가 끝없이 교차하는 순간을 드러내는" 예술 작품으로 변모했다고 지적한다. 아무리 명확한 '의도'로 생산된 이미지일지라도 맥락에 따라 그것은 언제든 그 의도를 배반할 수 있다는 것이다.

따라서 당신이 만약 사진을 통해 예술가가 되고픈 이들 중 하나라면, 지금이라도 사진의 순수한 예술성이라는 환상에서 벗어나길 바란다. 오히려 사진은 대상을 기계적으로 재현했다는 증언밖에 할 수 없는 모호한 매체이며, 이러한 사실을 깨닫는 일로부터 사진을 예술적 창작의 수단으로 사용할 수 있다. 이제 더는 미술관 안에 사진가가 설 자리는 없다. 사진이라는 매체를 사용한 시각 예술가의 자리만 있을 뿐.

1. 로잘린드 크라우스, 「사진의 담론 공간들」, 『의미의 경쟁』 (리차드 볼튼 엮음, 김우룡 역, 서울: 눈빛, 2002), p. 342.

2. Tobia Bezzola, "From Sculpture in Photography to Photography as Plastic Art," *The Original Copy: Photography of Sculpture, 1839 to Today*, New York: Museum of Modern Art(2010), p.34.

3. 앙드레 말로(André Malraux)의 글인 「상상의 미술관(Musée Imaginaire)」의 영문 번역본의 제목.

사진계와 현대미술계의 불편한 동거

2015년 어느 날, 한 사진가의 이름을 건 사진상의 수상자가 발표되자 이 상을 둘러싼 논란과 잡음이 곳곳에서 터져 나왔다. 급기야 이 상은 단 2회 만에 폐지되고 말았다. 논란의 핵심은 해당 사진가가 기치로 내건 다큐멘터리 사진의 정체성과 인본주의 사진 철학 개념에 대한 인식 차에 있었다. 이는 충분히 논의할 만한 가치가 있는 일이었다. 하지만 정작 이 상을 둘러싼 논쟁은 생산적인 방향으로 나아가지 못하고, 소위 '사진계' 내의 세력 싸움으로 변질되는 양상을 보였다. 그렇다면 도대체 그들이 가리키는 '사진계'란 무엇일까? 그것은 실체를 가지기나 한 것일까? 사진계를 구성하는 이들이 누구기에 수상 제도 자체를 단 2회 만에 포기하게끔 만든 것일까? 특히 '사진계의 분란', '사진계의 자정', '사진계의 명분과 대의', '사진계 인사' 등과 같은 표현은 구체적으로 무엇을 가리키는 것일까? 지금부터 이 상을 둘러싼 사태의 전말이 아닌, 논쟁의 주체들이 빈번하게 입에 담고 있는 사진계의 실체에 대해 알아보자.

　　사진계라는 말은 문자 그대로 '사진 이미지를 생산하고 유통하는 일에 종사하는 사회 혹은 집단'이라 정의할 수 있다. 그것은 단순히 사진을 업으로 삼은 사람들의 집단을 가리키는 것 이상의 의미를 지닌다. 하나의 사회 혹은 집단이라는 것은 그것이 파편적 개인들의 집합을 넘어선다는 뜻이기 때문이다. 다시 말해 하나의 '계'는 구체적인 체계 및 그 체계를 유지하게끔 해 주는 소집단이 존재해야 한다. '보도 사진계'나 '상업 사진계'와 같은 표현은 바로 그러한 하위 집단을 가리키는 용어로 작동된다. 하지만

이 상을 둘러싼 일련의 논란 속에 등장하는 사진계란
용어는 이러한 하위 집단을 온전히 끌어안고 있지 않다.
그 어디에서도 보도 사진계나 상업 사진계의 목소리는
존재하지 않았고, 이들을 논의의 주체로 생각하는 것 같지도
않았다. 그렇다면 이 논의에 등장하는 사진계란 대체 어떤
사회를 가리키는 것일까? 대체 누가 그 사진계란 사회를
재단하고 지배하고 이끌어가고 있다는 것일까? 이를
파악하기 위해서는 '사진계' 혹은 '한국 사진계'라는 말이
사용되어 온 역사와 맥락을 살펴봐야 한다.

일제강점기로 거슬러 올라가 보면, 사진계는
주로 사진관을 중심으로 한 영업 사진가들과 예술적인
목적으로 사진을 대하는 집단을 가리켰다. 실제로
우리나라에 사진술이 도입되어 정착된 것은 청일전쟁
이후 서울과 평양 등을 중심으로 일본인 및 한국인 영업
사진관들이 활기를 띠기 시작하면서부터였다. 또한,
1930년대 이후에는 일본인들을 주축으로 한 아마추어
사진가 단체뿐만 아니라 조선인을 중심으로 한 사진
단체들도 결성되기 시작했다. 경성아마추어사진구락부나
백양사우회와 같은 대표적 조선인 사진 단체가 생긴
것도 이 무렵이다. 특히 조선총독부의 기관지라 할 수
있는 『경성일보』는 수많은 군소 사진 단체들의 연맹체인
'조선사진연맹'을 발족시켰으며, 1940년까지 10회에
걸쳐 《조선사진전람회》를 운영함으로써 전국적인 규모로
아마추어 사진인을 결집했다. 다시 말해, 당시 자타 공인
사진계라 일컬어지던 것은 영업 사진가들 및 예술 사진을

추구하던 아마추어 사진인들을 가리키는 것이었다.

그런데 체계를 갖춘 하나의 사회로서의 '계'라는 개념을 상기한다면, 조선사진연맹의 등장을 실질적인 사진계의 출현으로 이해해도 좋을 것이다. 가령 이들이 운영한 《조선사진전람회》만 하더라도, 그것은 당시의 《조선미술전람회》와 상당 부분 유사한 측면을 지니고 있었다. 전국적으로 산재해 있던 사진인들은 기존 미술 제도의 체계를 빌려 비로소 하나의 사회로 발돋움할 수 있었던 것이다. 이러한 사실은 초기 한국 사진계의 형성이 예술 사진 및 아마추어를 중심으로 이루어졌다는 것을 암시하는데, 이는 그것이 사진이라는 매체를 이용하는 다양한 집단을 균형 있게 포용하지 못했을 뿐만 아니라 이론적 밑바탕도 갖추지 못했다는 태생적 한계를 드러낸다.

불행히도 해방 이후에도 이러한 흐름은 개선되지 못했다. 이해선의 대한사진예술가협회나 임응식의 부산예술사진연구회, 그리고 최계복의 경북사진문화연맹 등의 단체들이 속속 생겼으나, 이는 어디까지나 지역을 기반으로 한 소규모 동호회에 불과했다. 게다가 이들 단체의 명칭이 암시하듯, 존재하는 사진 단체 대부분은 과거와 마찬가지로 예술 사진을 추구하는 아마추어들로 구성되어 있었다. 1952년 임시 수도 부산에서 발족한 것으로 알려진 한국사진작가협회도 형식상 전국적인 단체를 표방했을 뿐, 앞서 언급한 단체의 외형적 결합에 불과했다. '사단(寫壇)'이라 통칭되던 당시의 사진계는 이처럼 사진의 예술성만을 강조한 채 다양한 사진의 쓰임에는 관심을 두지

않았다.

예술 사진뿐만 아닌 모든 사진을 포용하는 진정한 사진계가 열릴 기회가 전혀 없었던 것은 아니다. 사람들의 의지와는 무관하게, 1961년 포고령 제6호에 의해 전국의 문화예술 단체들이 해산되었고, 사진 분야 역시 한국사진협회(이하 사협)란 명칭 아래 강제 통합되었다. 비록 정부의 강압적인 요구 때문에 결성된 단체이기는 했지만, 여기에는 기존의 한국사진작가협회뿐만 아니라 영업 사진가들의 모임이었던 전국사진가연합회도 끼어 있었다. 문제는 이들이 서로의 존재를 인정하지 않고 주도권 다툼에만 사활을 걸었다는 데 있다. 이들은 사진이라는 공통의 매체로 하나의 목소리를 내기보다 자신들이 생각하고 추구하는 사진으로 '사진계'의 헤게모니를 장악하고자 했다. 특히 임응식은 사협이 영업 사진가들 위주로 구성되자 여기에 크게 반발했으며, 작가들로만 구성된 순수한 예술 단체가 되어야 한다고 주장했다. 하지만 그의 주장은 현실성이 없는 것이었다. 당시 온전히 작가로서 사진 작업에 임한 사람 수는 영업 사진가들보다 턱없이 적었을 뿐만 아니라, 예술 사진을 추구하는 이들 대부분은 학생이나 직업을 가진 아마추어가 대다수였기 때문이다.

사협과 같은 실질적인 형태로서의 사진계 형성에 나타난 문제 못지않게, 한국 사진사 기술이 지나치게 예술 사진 위주로 서술된 것도 사진계의 범위를 축소시킨 이유 중 하나이다. 임응식과 그를 따르던 이들은 대학에서의 사진 교육을 주도하기 시작했고, 60년대 중반 이후 본격적으로

발간되기 시작한 사진 잡지와 여러 매체를 통해 자신들의 예술사진론을 적극적으로 표출함으로써 막대한 영향력을 행사했다. 또한 1964년 사진이 《국전(國展)》에 편입되자, 이들의 영향력은 더욱 막대해졌다. 이들은 당시 아마추어 사진가들의 등용문이었던 《동아사진콘테스트》의 심사를 도맡고 있었고, 여기에 더해 국가적 행사인 《국전》에까지 자신들의 영향력을 행사할 수 있게 되면서 사진에 대한 이들의 관점은 절대적 가치를 지니게 된 것이다. 따라서 이들이 일컫는 사단 혹은 사진계란 예술 사진의 제작이라는 목적을 공유한 이들의 사회를 가리키는 것일 수밖에 없었고, 한국 사진사 역시 이들의 관점을 중심으로 서술될 수밖에 없었다. 한 예로, 1960년대 이후 급속도로 진행된 산업화에 발맞춰 광고 사진이 폭발적인 발전을 보였지만 한국 사진사는 이를 주목하지 않았다.

　　설령 이처럼 제한된 범주의 사진계를 인정한다 할지라도 예술 사진에 대한 이들의 입장은 지나치게 폐쇄적이었을 뿐만 아니라 이론적으로도 성숙하지 못한 것이었다. 소위 '생활주의 사진'을 주장한 임응식 계열의 사진가들은 리얼리즘만을 진정한 사진의 길로 여겼다. 그들은 사진의 '기계적' 재현 능력을 바탕으로 시대의 현실을 '객관적'으로 비춰야 한다고 주장했다. 그들에게 그 밖의 사진은 모두 극복되거나 부정되어야 하는 것이었을 뿐, 공존의 대상이 전혀 아니었다. 1960년을 전후로 예술 사진에 대한 서로 다른 입장들이 충돌하기도 했으나, 그것은 어디까지나 몇몇 사람들을 중심으로 한 논쟁에 불과했다.

게다가 이들이 논쟁에 도입한 이론적 근거들은 대개 외국의 것을 제대로 소화하지 못한 반쪽짜리 것들이었다. 사진에 대한 정교한 이론 교육을 받을 수 없었던 이들이 의존했던 것은 일본과 미국으로부터 들어온 사진 잡지 및 관련 서적 몇 권이 전부였기 때문이다. 실제로 이들은 리얼리즘 사진을 "'다큐멘터리 사진', '르포르타주 사진', '스트레이트 사진'을 포섭 혹은 등가의 개념들로 사용"했을 뿐만 아니라, "유럽 모더니즘 사진의 커다란 범주인 '뉴 비전'과 '주관적 사진'을 '회화적 사진'의 갱신으로"[1] 보는 오류를 범했다. 이러한 상황에서 당시의 논쟁은 리얼리즘 진영이 패권을 장악하는 것으로 마무리되었고, 오랫동안 일종의 교조주의로 작동하며 예술 사진과 비(非)예술 사진을 가르는 근거가 되었다.

이처럼 기이한 형성 과정을 거친 사진계의 입김은 여전히 현재진행형으로 작동 중이며, 그것은 서두에 언급한 수상 제도 논란에서도 반복적으로 발견된다. 이제 이 상의 논란에서 빈번하게 등장하는 사진계가 예술 사진의 범주만을 다루려 한다는 것은 쉽게 파악할 수 있다. 문제는 '다큐멘터리 사진', '인본주의 사진', '예술 사진'이란 개념을 둘러싼 논쟁들이 리얼리즘 사진만을 예술 사진이라 주장하던 과거와 크게 달라 보이지 않는다는 점이다. 가령 "다큐멘터리 사진은 '예술'이 될 수 있지만 '예술 사진'은 다큐멘터리가 될 수 없다"는 식의 양비론은 리얼리즘 사진 이외의 것을 '비(非)사진'으로 치부했던 것과 한 치도 다를 바 없다. 즉, 이 수상 제도를 둘러싼 다툼 아닌 다툼은 사진 이론에 대한 이해 부족 상태에서 벌어졌던 과거 예술 사진

논쟁의 반복과 유사하다. 하나의 수상 제도를 두고 이론적 논쟁이 활성화되는 것은 바람직하지만, 과거처럼 '옳은' 사진과 '그른' 사진을 가려내는 일로 귀결되는 것은 지양해야 한다.

　　또한 이 논쟁은 변화한 예술 사진의 지형을 온전히 파악하지 못한 사진계의 현실을 자각하게 한다. 사진에 대한 근시안적이고 보수적인 태도를 일신할 기회는 1980년대 후반에 찾아 왔다. 당시는 외국에서 사진을 공부한 이들이 속속 돌아오기 시작하던 때였다. 1988년 해외 유학파들이 함께한 《사진, 새시좌》전, 1991년의 《한국사진의 수평》전, 그리고 1996년 국립현대미술관에서 열린 《사진-새로운 시각》전, 1997년의 《사진의 본질, 사진의 확장》전 등은 새로운 사진 예술의 시대를 알린 일종의 신호탄이었다. 체계적으로 정립된 사진 이론과 동시대 시각 예술을 경험한 이들은 이전 세대들이 주장한 것과는 전혀 다른 예술 사진을 쏟아냈다. 동시대 시각 예술 제도 내에서 사진을 매체로 삼아 작품을 생산한다고 생각했던 그들은 선배들이 그랬듯 사진도 예술적 가치를 지닌다고 주장할 필요가 없었다. 따라서 특정 사진만을 가리켜 예술 사진이라 규정할 필요도 없었다. 그러므로 자신을 '사진계'란 틀 안에 구속시키거나 그것을 개혁해야 할 이유가 이들에게는 전혀 없었다. 그런데도 기성세대들은 여전히 이들의 사진을 '만드는 사진(making photo)'과 '찍는 사진(taking photo)'이라는 이분법적 구도 속에서 비판했다. 그렇게 사진계는 다시 한 번 자신의 영역에 높은 울타리를 쳤다.

한 사진가의 고집스러운 사진 철학, 그리고 다큐멘터리 사진의 정체성에 대한 고찰은 분명 그 자체로 의미 있는 일이다. 그렇지만 그러한 논의를 '사진계'라는 명패가 붙은 굳게 잠긴 성문 안에서만 진행하는 것이 과연 온당한 일인지는 재고해 볼 필요가 있다. 나아가, 동시대 시각 예술 제도 내에서 '사진계'가 여전히 필요한 것인지에 대해서도 고민이 필요하다. 사진이 예술로 인정받지 못했던 과거, 사진계는 사람들의 목소리와 힘을 결집할 수 있는 그릇이었다는 점에서 꼭 필요한 것이었다. 반면, 이론적 토대가 어느 정도 구축되었을 뿐만 아니라, 동시대 시각 예술 제도에 사진이 안착한 오늘날 '우리'만의 사진계를 주장하는 일은 모순이다. 제한적인 의미의 예술 사진만이 아닌 사진이라는 매체 전체를 품을 수 있는 잃어버린 사진계를 찾을 수 없다면, 이제 사진계란 형체 없는 집단의 존재를 놓아주어도 좋지 않을까.

1. 최봉림, 「'현대사진연구회' 기관지 『사안』의 모더니즘 사진담론 분석」, 『2016 한국사진문화연구소 학술 컨퍼런스, 한국 현대사진과 '현대사진연구회' 요약집』(2016.5.28), p.14.

사진은 대통령의 7시간을
증명할 수 있을까

박근혜 전 대통령의 탄핵 사유 가운데 세간의 가장 큰 주목을 받았던 사안은 바로 세월호 사고 7시간 동안 대통령의 행적이었다. 상식적으로 납득하기 어려운 구조 활동으로 인해 실종자 9명을 포함한 304명이 목숨을 잃는 동안 한 국가의 지도자라는 대통령은 단 한 차례도 자신의 모습을 드러내지 않았기 때문이다. 청와대와 대통령 자신이 이 7시간 동안의 행적에 대해 명확하게 밝히지 않는 동안 세간에서는 이를 두고 수많은 추측과 가설을 쏟아냈다. 최순실 조종설, 최태민 추모설, 고의 침몰설, 고의 방치설, 미용 시술설 등이 대표적인 예이다. 이 중 미용 시술설은 대통령의 얼굴 사진을 분석한 언론 보도를 통해 가장 가능성이 높은 대통령의 행적으로 추정되었다. 구체적인 증거를 제시하지 못한 다른 설들과 달리 미용 시술설은 사진이라는 물증을 동반하고 있었기 때문이다. 하지만 대통령의 미용 시술을 기정사실화하기 전에 우리는 사진의 증거 능력에 대해 냉철하고 충분한 고민을 할 필요가 있다.

　　대통령의 세월호 7시간을 규명하기 위해 언론은 사고가 있었던 4월과 5월 사이에 촬영된 대통령의 사진을 집중적으로 분석했다. 이를 통해 발견된 주삿바늘 자국과 멍 자국은 대통령이 당시 미용 시술을 받았다는 근거로 제시되었다. 특히 사고 당일을 전후로 촬영된 대통령의 사진들에 나타난 시술 흔적은 그가 사고 당시 구조와는 무관한 활동을 하고 있었다는 확신을 가지게 했다. 최순실 게이트로 인해 대통령에 대한 불신과 분노가 고조된 상황에서 언론에 보도된 일련의 사진들은 이러한 대중의

심리에 기름을 부었다. 대통령의 미용 시술과 관련된 최초 보도 이후, 이와 관련된 의혹들은 확대 재생산되었다. 세월호 사고 당시뿐만 아니라 광범위한 기간에 촬영된 대통령의 얼굴 사진이 각종 매체를 통해 일목요연하게 정리되어 분석되기 시작한 것이다. 이 사진들은 대통령의 얼굴이 지속적으로 변화되었음을 보여주면서 그가 성형 시술을 지속적으로 받아 왔다는 증거로 사용되었다.

그러나 언론에 보도된 이 사진들이 대통령의 미용 시술을 증명하는 객관적인 증거로 기능할 수 있는지에 대해서는 냉철하게 생각해야 한다. 먼저, 이 사진들에 붙여진, 즉 언론에서 인용한 여러 성형외과 전문의들의 진술 정보를 제거해보자. 아무런 진술 정보 없이 제시된 대통령의 사진 앞에서 과연 대중은 주사 자국과 멍 자국을 발견할 수 있을까? 설령 대통령의 얼굴에서 뭔가 어색한 점을 발견한다 하더라도 그것을 미용 시술의 흔적으로 유추할 수 있을까? 사실 사진은 대통령의 얼굴을 재현할 뿐 스스로 아무런 진술도 하지 않는다. 사진의 의미는 결국 그 사진을 바라보는 관찰자에 의해 결정된다. 다시 말해, 성형외과 전문의의 진술이 있을 때 비로소 대통령의 턱에 있는 티끌만 한 점은 주삿바늘이 통과한 흔적의 의미를 가지게 되는 것이다. "사진 이미지의 올바른 해석을 위해서는 사진이 지닌 수많은 정보들 중에 핵심 정보만을 뽑아내어 비교할 수 있는 '지식'을 사진의 수용자가 미리 지니고 있어야"[1] 하는 것이다.

이는 사진 그 자체가 아무 말도 하지 않는 무심한

오브제일 뿐이라는 사실을 드러낸다. 사진 이미지는 렌즈 앞에 존재하는 대상을 기계적으로 재현한 결과일 뿐 어떠한 고유의 목소리도 가지지 않는다. 그렇다면 사진의 의미를 결정하는 것은 무엇일까? 그것은 바로 사진이라는 결과물에 붙여지는 텍스트, 즉 언어이다. 일찍이 플루서(Vilém Flusser) 역시 『사진의 철학을 위하여』에서 사진의 이러한 본질적 특성에 주목했다.

—

"분명히 우리는 사진을 단지 관찰만 하는 것이 아니라, 그 사진에 의해 삽화로 그려진 기사를 읽는다. 텍스트의 기능이 그림에 종속됨으로써, 텍스트는 그림에 대한 우리의 이해를 신문 프로그램의 방향으로 조정한다. 이렇게 하여 텍스트가 그림을 설명하는 것이 아니라, 그림을 더 단단하게 만든다."[2]

—

사진이 발명되기 전 이미지는 사람의 손으로 제작되었을 뿐만 아니라, 그것은 대개 텍스트를 보조하는 역할을 수행했다. 텍스트의 의미 강화를 위해 이미지는 실제를 '재현'하기보다 구성하고 변형하는 구실을 했다. 이와 달리 사진은 실제로 존재했던 대상을 기계적으로 재현한 이미지이며, 사실의 전달이라는 측면에서 그 어떤 매체보다도 우위에 놓일 수 있었다. 하지만 사진은 그것이

재현하고 있는 대상이 존재했었다는 사실을 전달한다는 점에서만 진실하다. 사진이 어떤 대상을 재현하고 있다는 사실과 그 대상의 무엇을 의미하고 있는가는 전혀 별개의 문제이다. 그러므로 사진이 어떠한 의미를 전달하는 매체가 되기 위해서는 결국 텍스트와의 '공모'가 절대적으로 필요하다. 텍스트는 사진이 지닌 최종적인 의미를 규정하는 결정적인 역할을 하며, 사진의 기계적 재현성은 그 의미의 신뢰도를 뒷받침한다.

　　언론을 통해 보도되었던 대통령의 얼굴 사진들에 대해서도 이와 같은 사진 의미의 발생 메커니즘을 확인할 수 있다. 이 사진들에 나타난 그 어떤 시각 정보들도 스스로 미용 시술의 흔적이라고 증언하지 않는다. 이 사진들의 시각 정보들을 분석해 그것을 미용 시술의 흔적으로 확증한 것은 성형외과 전문의들의 말, 즉 텍스트인 것이다. 따라서 이 사진들은 같은 이치로 전혀 다른 의미를 전달할 수도 있다. 설령 사진에 재현된 각종 시각 정보들이 성형외과 전문의들의 시술 위치와 정확히 일치한다 할지라도, 입장에 따라 그것을 전혀 다른 의미로 해석할 수 있다는 것이다.

　　사실 이와 비슷한 사례는 역사적으로 끊임없이 반복되어 왔다. 대공황 이후 미국 농촌의 실상과 정부 정책의 선전을 위해 설립된 농업안전국 FSA(Farm Security Administration)에 고용되어 <유랑민 어머니>라는 유명한 사진을 남긴 도로시아 랭(Dorothea Lange)의 사례는 한 장의 사진이 얼마나 다양한 의미로 전환될 수 있는지를 보여준다. 그 사진은 FSA의 원래

목적과 상관없이 사진을 이용하는 사람의 입장에 따라
전혀 다른 맥락으로 해석되었다. 계급과 인종, 젠더의
측면에서, 미학 및 재현의 전통이라는 측면에서, 심지어는
정신분석학적 측면에서 한 장의 사진은 서로 다른
말-텍스트를 생산해냈다.

　　이러한 사진의 특성에도 불구하고 대중은 대통령의
사진이 성형 시술의 확고한 증거가 된다고 생각하는 것
같다. 그리고 이러한 생각의 바탕에는 사진에 대한 대중의
보편적인 믿음, 즉 사진은 거짓말을 하지 않는 객관적인
매체라는 생각이 깔려 있다. 사진은 기계적 재현 수단이라는
점에서 분명 객관적이다. 좀 더 구체적으로 말해 사진은
사람의 손을 통해 생산되는 재현 이미지가 아니다. 사람의
손은 카메라의 셔터를 누르기만 할 뿐, 사진은 카메라 앞에
위치한 대상이 그대로 감광판에 새겨진 결과물이다. 재현될
이미지 자체에 사람이 그 어떠한 개입도 할 수 없으므로 그
어떤 재현 수단보다도 객관적인 것만은 분명하다. 게다가
기술의 발전은 대상의 가장 세세한 부분까지 놓치지 않고
재현할 수 있는 수준까지 사진을 발전시켰다.

　　그럼에도 불구하고 사진은 여전히 불완전한 재현
매체이다. 19세기 후반 파리 경시청의 신원확인부
반장이었던 알퐁스 베르티옹(Alphonse Bertillon)은
이미 인물 사진에 대한 탐구를 통해 사진 매체의
불완전성을 밝힌 바 있다. 범인을 식별하기 위해 어떻게
사진을 찍고 해석해야 할지 끊임없이 고민한 그였지만
사진에는 다음과 같은 명백한 한계가 있었다.

—

"첫째, 사진의 지시체인 인간의 얼굴이
언제나 동일하지 않기 때문이다. 얼굴은
시간의 흐름에 저항하지 못하고 끊임없이
변하며(나이), 인간의 의지에 따라 언제든지
바꿀 수 있다(예컨대 머리나 수염을
자르거나 기르는 경우). …… 둘째, 사진은
이미지 시스템이기 때문에 이미지의 '질적
속성'을 완벽하게 표준화하기가 어렵다. 즉
이미지가 우리 눈에 제공하는 시각 정보인
질적 속성(형태, 크기, 색)과 얼굴 표정은 촬영
조건의 미세한 변화에 너무 민감하여, 동일
대상에 대한 촬영 조건이 조금만 변해도 두
장의 사진은 매우 다르게 나타날 수 있다."[3]

—

다시 말해 사진 속 대상은 촬영 시기에 따라, 그리고 촬영
조건에 따라 언제든 다르게 재현될 수 있다. 심지어 사진 속
대상과 눈앞의 누군가가 아무리 닮았다 해도 그 둘이 동일
인물이 아닌 상황도 발생할 수 있다. 베르티옹은 사진의
이러한 한계를 일찌감치 알아챘고 사진과 대상의 유사성이
동일성으로까지 이어질 수 없는 가능성이 존재함을
인정해야만 했다.

당시와는 비교할 수 없을 만큼 기술이 발전한
오늘날에도 이와 같은 사진의 한계는 여전히 존재한다.

전문가들의 의견만으로 대통령의 얼굴 사진에 나타난 시각 정보를 미용 시술의 흔적으로 확증하는 것을 조심해야 하는 이유도 바로 여기에 있다. 실제로 일부의 대통령 지지자들은 동일한 시기에 촬영된 다른 사진들을 근거로 언론에서 보도하고 있는 사진과 달리 시술의 흔적이 나타나고 있지 않다고 주장했으며, 심지어 그 사진들이 조작된 것이라고 말했다. 마찬가지로 최근 몇 년간 촬영된 대통령의 사진들이 보여주는 일련의 얼굴 변화 과정을 미용 시술에 따른 것이라 단정할 수 없다. 사진은 대상의 존재를 확실하게 증거하지만, 그 대상의 행위까지 증거하지는 못한다.

자신의 정치적 입지를 굳히기 위해 그 누구보다 사진을 적극적으로 이용했던 대통령이 사진에 의해 탄핵 직전까지 내몰린 현 상황은 그야말로 초현실적이다. "살려야 한다"는 메시지를 배경으로 어색하게 찍은 사진 한 장으로 메르스라는 재난 앞에서 자신의 역할을 다 하고 있음을 주장하고자 했던 대통령은 이제 턱밑에 남은 작은 자국 하나로 국민의 생명을 버려둔 채 미용에만 열을 올린 "길라임"으로 각인되었다. 하지만 그에 대한 분노와 배신감이 아무리 크다 하더라도, 그의 얼굴이 촬영된 일련의 사진들에 대한 언론의 태도와 대중의 수용 방식에 대해서는 냉철하게 사고해야 한다. 대통령의 사진에 나타나는 멍 자국과 점 형태의 검은 자국을 미용 성형 시술로 간주하고, 그것을 사실로 받아들이게 된 것은 결국 사진 그 자체가 아닌 사진을 둘러싼 사회적 맥락과 언론의 프로그램이 결정적이었기 때문이다. 만약 최순실의 국정 농단이 세상에

드러나지 않았다면, 세월호 사건의 진실을 규명하고자
하는 노력이 계속되지 못했다면, 대통령의 이 사진들은
결코 그의 직무유기를 증명하는 목적으로 사용되지 않았을
것이다. 따라서 이 사진들은 대통령의 7시간이 미용 시술에
허비되었다는 증거로 충분하지 않다. 우리가 해야 할 일은
이 사진을 근거로 대통령이 미용 시술을 받았다고 '믿는'
것이 아니라, 그러한 의혹을 실제로 '증명'하는 데 있다.
사진은 스스로 자신을 증명하지 않으니 말이다.

　　"사진은 목소리 없는 삐라들이다."[4] 플루서의 말처럼,
그 삐라들에게 목소리를 부여하는 것이 누구인지 우리는 늘
먼저 생각해야 한다.

1. 박상우, 「사진, 닮음, 식별: 베르티옹 사진 연구」, 『AURA』,
 한국사진학회지 20호, 2009, p.140.
2. 빌렘 플루서, 윤종석 옮김, 『사진의 철학을 위하여』,
 커뮤니케이션북스:서울, 1999, p.78.
3. 박상우, 위의 글, p.139.
4. 빌렘 플루서, 윤종석 옮김, 위의 책, p.70.

푼크툼의 달콤한 유혹

"나는 지금까지 한 말을
취소해야 할 것 같다."[1]

롤랑 바르트는 『밝은 방』의 첫 장을 마무리하며 이렇게
고백한다. 사진의 본질이 무엇인지 밝히고자 서술했던
앞선 말들이 모두 부정되는 순간이다. 힘겹게 여기까지
읽어 온 독자의 입장에서는 허무하기 짝이 없다. 하지만
그로서도 어쩔 수 없는 일이었다. 자신의 즐거움을 기준으로
사진의 본질을 찾는다는 것은 애초부터 불가능한 일이었기
때문이다. 대문자 사진, 그러니까 사진 자체의 본질을
파악하기 위해 그는 새로운 길을 모색할 수밖에 없었다.

　　　그러나 오늘날 사진으로 예술을 한다고 말하는
사람들, 그리고 그 사진들에 대해 왈가왈부하는 사람들
가운데 많은 수는 이 말을 무시한다. 이는 수많은 사진전의
서문들을 보면 쉽게 알 수 있다. 그것들에 가장 빈번하게
등장하는 단골 어휘가 바로 스투디움(studium)과
푼크툼(punctum)이다. 이 글들의 패턴 또한 거의
유사하다. 작품으로서의 사진에는 일종의 푼크툼이
존재한다고 결론짓는 식이다. 문제는 스투디움과 푼크툼의
개념이 바르트가 자신의 입장을 번복하기 전에 등장한다는
점이다. 말하자면 이 두 가지 개념은 사진의 본질도
아니고, 사진을 이해할 수 있는 '명확한 기준'도 될 수 없다.
그럼에도 불구하고 많은 이들은 이 두 개념에 집착한다.

그것이 사진 이미지의 본질인 것처럼 말이다. 그렇다면 이러한 오독이 당당하게 사진의 예술성을 보증하는 근거로 제시되는 이유는 무엇일까?

오늘날 동시대 시각 예술에서 사진이 차지하는 비중은 결코 작지 않다. 수많은 사진가와 미술사가들의 끊임없는 노력으로 인해 사진이 시각 예술의 한 영역으로 받아들여질 수 있었기에 가능한 일이었다. 하지만 시각 예술에 있어 사진의 폭발적인 파급력은 이들의 노력만으로 설명될 수 없다. 여기에는 사진이라는 매체만이 지니는 본질적인 특성이 개입되어 있기에 그렇다. 다른 시각 예술 매체와 달리 사진은 누구나 마음만 먹으면 다룰 수 있다. 그림이나 조각과 같은 전통적인 매체를 다루기 위해서는 긴 시간의 훈련이 필요했을 뿐만 아니라 천부적인 재능까지 요구되었던 반면, 사진은 카메라와 감광체에 대한 이해만 있다면 짧은 시간 안에 그럴듯한 이미지를 만들어 낼 수 있다. 요컨대 사진에 대한 대중의 진입 장벽은 그 어떤 전통적인 예술 매체보다도 낮다.

특히 디지털 사진은 사진을 통한 창작을 취미로 삼는 인구를 급격하게 증가시켰다. 과거와 달리 누구나 카메라를 소유할 수 있는 환경이 되었고, 현상과 인화라는 번거로운 과정을 컴퓨터로 대신할 수 있게 되었다. 실제로 인터넷에는 수많은 사진 동호회들이 생겼고, 사람들은 그곳에서 자신의 사진을 평가받고 뽐내기 시작했다. 그 결과 사진은 대중의 예술적 욕망을 해소하기 위한 가장 적합한 매체로 인식되기 시작했다. 카메라만 있으면 자신도 예술가가 될 수 있다는

생각이 싹트게 된 것이다.

그러나 사진에 대한 기술적 이해가 곧바로 예술 작품이라는 결과물로 연결되지 않는 것은 자명한 일이었다. 이는 이들을 또 다른 욕망으로 이끌었다. 자신의 사진이 예술 작품인 근거를 부여할 수 있는 이론적 지식에 대한 욕망이 바로 그것이다.

바르트의 『밝은 방』은 바로 이러한 이들 욕망의 충족을 위해 가장 선호되는 정전으로 사용되어 왔고, 지금도 사용되고 있다. 짧은 사진의 역사만큼 사진에 대해 탐구한 책과 글의 수는 상대적으로 적기 때문에, 바르트는 벤야민과 더불어 가장 많이 대중에게 읽히고 있다. 특히 『밝은 방』은 '사진에 관한 노트'라는 부제가 붙어있을 뿐 아니라 부담스럽지 않은 책의 두께로 인해 쉽게 읽힐 것만 같은 인상을 준다. 하지만 몇 페이지를 넘기기도 전에 많은 독자는 자신의 이런 생각이 틀렸음을 깨닫게 된다. 바르트는 결코 사진의 비밀을 순순히 내놓지 않고 있는 것이다.

그럼에도 '스투디움'과 '푼크툼'의 개념은 독자들에게 비교적 쉽고 명확하게 이해될만한 것이었다. 그리고 많은 이들이 곧 푼크툼의 달콤한 유혹에 빠져 이를 사진이 지닌 예술성의 근거로 사용하는 오류를 저지르기 시작했다. 자, 푼크툼에 대한 바르트의 말을 다시 살펴보자.

—

"두 번째 요소는 스투디움을 깨트리러(혹은
 그것에 박자를 넣으러) 온다. 이번에는

143

(내가 내 최고의 의식을 스투디움의 영역에
부여하는 것과는 달리) 그것을 찾는 것은
내가 아니라, 그것이 장면으로부터 화살처럼
나와 나를 관통한다. 뾰족한 도구에 의한
이러한 상처, 찔린 자국, 흔적을 지칭하는
낱말이 라틴어에 존재한다. …… (중략)
…… 따라서 스투디움을 방해하러 오는
이 두 번째 요소를 나는 푼크툼이라 부를
것이다. 왜냐하면 푼크툼은 또한 찔린
자국이고, 작은 구멍이며, 조그만 얼룩이고,
작게 베인 상처이며-또 주사위 던지기이기
때문이다. 사진의 푼크툼은 사진 안에서 나를
찌르는(뿐만 아니라 나에게 상처를 주고
완력을 쓰는) 그 우연이다."[2]

—

그에 따르면, 스투디움은 사회적, 문화적 코드에 따라
사진에서 명확하게 발견되고 읽힐 수 있는 요소인 반면,
푼크툼은 이와 반대로 나의 의지와 상관없이 나를 찌르고
관통하는 사진의 요소이다.
 그렇다면 사진에서 푼크툼을 경험한다는 것은
무엇인가? 푼크툼은 과연 사진에서만 경험할 수
있는 것인가? 이에 대해 바르트는 1926년 제임스 반
데르 지(James Van Der Zee)가 찍은 미국의 흑인
가족사진을 예로 들어 설명한다. 흑인 유모의 넓은

허리띠와 열중쉬어 자세의 두 팔, 그리고 끈 달린 그녀의 구두가 자신을 찌른다고 언급하며 푼크툼의 경험에 대해 예시하는데, 여기에서 그는 푼크툼의 경험에 대한 결정적인 말을 내뱉는다. "왜 그처럼 시대에 뒤진 구식이 나를 감동시키는가? 그러니까 그것은 어떤 시대로 나를 **되돌아가게** 하는가?"(강조는 필자)[3] 다시 말해 푼크툼을 경험한다는 것은 사진이 주는 감동을 체험한다는 것이며, 그것은 실제로 존재했던 대상을 기록한 사진 속 과거가 지금이라는 현실에 떠오를 때 획득될 수 있다.

이렇게 푼크툼이라는 개념은 사진의 예술성을 뒷받침하기에 더없이 훌륭한 개념으로 간주되기 시작했다. 실제로 이 표현은 수많은 사진전의 서문과 작가 노트에서 지금까지도 발견되고 있다. 특히 사진에 대해 꽤 알고 있다고 자부하는 이들마저도 자신의 지적 양심과는 상관없이 몇몇 사진에 푼크툼이란 훈장 아닌 훈장을 달아주며 그것에 예술의 작위를 수여하곤 한다. 권위 있는 저자 바르트의 말이니만큼 사진의 예술성을 가름하는 잣대로 푼크툼만큼 간단한 방법이 또 어디에 있었겠는가? 그러니 이들에게 중요한 것은 바르트가 푼크툼에 대해 말했다는 사실 그 자체이지 사진의 본질에 이르고자 했던 그의 탐험 전체가 아니었다.

바르트의 『밝은 방』을 떠올릴 때마다 스투디움과 푼크툼만 떠오른다면, 그것은 십중팔구 이러한 안이함이 야기한 결과이다. 우선 바르트는 『밝은 방』의 첫 번째 장에서 이 책을 쓰는 이유를 명확하게 밝힌다. "무슨

수를 쓰더라도 나는 사진 '자체'가 무엇인지, 그것은 어떤 본질적인 특징을 통해 이미지들의 공동체와 구분되는지 알고 싶었던 것"[4]이라고 말한다. 다시 말해 이 책을 통해서 사진 자체의 존재론적 특성을 밝히고자 한 것이지, 예술 사진과 일반적인 사진의 차이를 밝히고자 한 것이 아니다.

　　게다가 대다수의 독자들은 이 책이 크게 두 부분으로 구성되어 있음을 제대로 인지하지 못하고 있으며, 인지하더라도 거기에 큰 의미를 부여하지 않는다. 실제로 『밝은 방』은 전체 48개의 장으로 이루어져 있는데 전반부는 24장에서 끝나고 있다. 중요한 것은 스투디움과 푼크툼을 다루고 있는 장이 전반부에 속해 있다는 점, 그리고 전반부 마지막 장의 소제목이 '취소의 말'이라는 사실이다. 그렇다. 바르트가 앞부분에서 사진에 대해 구구절절 설명했던 말들은 이 24장에서 모두 부정되고 있다. 그는 여기에서 자신이 사진의 본질을 발견하지 못했다고 쿨하게 인정할 뿐만 아니라, 자신의 기준이 주관적이며 불완전한 것이었음을 밝힌다. 사진에 대한 본질은 바로 후반부에서 다시 재고될 것임을 선언한 것이다. 이 부분만 제대로 이해했더라면 바르트와 푼크툼을 운운하며 그것을 특정 사진의 예술적 근거로 사용하지는 못했을 것이다.

　　예술 사진과 예술 아닌 사진을 가르는 기준은 푼크툼의 존재 유무에 있지 않다. 모든 사진은 예술 사진이기 전에 사진으로 존재하며, 그것이 예술이 되는 순간은 사진과 관련된 수많은 요소들이 배열되어 맥락을 형성할 때다. 따라서 이름 없는 누군가가 찍은 사진이나

앨범 속의 가족사진도 특정한 맥락 속에서는 예술 작품이 될 수 있으며, 반대로 전시장에서 떨어져 나오자마자 예술 작품으로서의 가치가 사라지고 마는 사진도 수두룩하다. 사진은 그것이 존재했음을 말할 뿐, 그것이 무엇을 은유하는지는 말하지 않는다. 온실 사진에 대한 바르트의 다음과 같은 진술은 사진의 이러한 본질을 통렬하게 증언한다.

—

"나는 온실 사진을 보여줄 수 없다.
그것은 나를 위해서만 존재한다.
여러분에게 그것은 별것 아닌 하나의 사진에
불과하고, '일상적인 것'에 대한 수많은
표현들 가운데 하나에 불과할 것이다.
따라서 그것은 어떤 식으로도 가시적인
지식의 대상을 구성할 수 없으며, 결정적인
의미에서 객관성을 확립할 수 없다. 기껏해야
그것은 시대·의복·촬영 효과 같은 당신의
스투디움에 흥미를 일으킬 것이다.
그러나 그 안에는 당신을 위한 상처란
존재하지 않는다."[5]

—

1. Roland Barthes, *Camera Lucida*, Trans. Richard Howard (New York: Hill and Wang, 1981), p.60.

2. 롤랑 바르트, 김웅권 역, 『밝은 방』, 동문선·서울, 2006, p.42.

3. 위의 책, p.61.

4. 위의 책, p.15.

5. Roland Barthes, 앞의 책, p.73.

사진은 침묵하고 인간은 말한다

2017년 2월, 독일에서 시리아 난민 청년이 페이스북을 상대로 소송을 걸어 이슈가 됐다. 아나스 모다마니라는 청년은 2015년 9월 베를린 슈판다우 난민보호센터를 찾은 앙겔라 메르켈 총리와 단순히 기념사진을 찍었는데, 이후 그 사진 한 장으로 인해 고통의 날들을 보내게 됐기 때문이다. 이 사진은 유럽에서 이슬람 극단 세력의 테러 사건이 벌어질 때마다 그를 사건의 배후로 지목하는 '가짜 뉴스'의 '증거'로 제시되었다. 심지어 어떤 이들은 사진에 조작을 가해 유럽 내 난민 수용 반대 여론을 확산시키기 위한 도구로 사용하기도 했다. 사진 속 모다마니의 얼굴에 복면을 씌우고 자살 폭탄 조끼를 입혀 마치 메르켈이 테러의 배후인 것처럼 묘사한 것이다. 이 무렵, 우리나라에서도 '가짜 뉴스'라는 말이 빈번하게 사용되기 시작했다. 대통령이 탄핵되고 새로운 대통령을 선출하기 위한 대선 정국을 맞이하자 수많은 가짜 뉴스들이 검증되지 않은 채 유통되었고, 역으로 정치가들은 자신들에게 불리한 정보를 가짜 뉴스라고 단언하며 책임을 회피했다. 그렇다면 가짜 뉴스는 도대체 어떻게 생산되고 유통되는 것일까? 가짜 뉴스에서 사진은 어떻게 쓰이는 것일까?

가짜 뉴스의 생산과 유통은 우리가 알아채지 못했을 뿐 늘 있었던 일이다. 어쩌면 뉴스의 역사 자체가 곧 가짜 뉴스의 역사라 해도 과언이 아니다. 실제로 인류는 생존과 번영, 권력의 획득과 영토의 확장을 위해 가치 있는 정보를 수집하는 데 애썼다. 다시 말해 뉴스란 단순히 객관적 사실들의 덩어리가 아닌 인간의 삶에 필요한 가치

있는 정보를 가리키는 것이었다. 따라서 뉴스는 애당초 가치중립적일 수 없는 속성을 내포한다. 뉴스의 생산에 가치 판단의 과정이 개입하는 한 어떠한 뉴스도 완벽한 진실이 될 수 없는 태생적 한계를 가지고 있는 것이다. 게다가 특정 정보를 제외시키거나 강조하는 과정으로 인해 진실에서 더욱더 멀어지기 일쑤이다. 정리하자면, 모든 뉴스는 언제든 가짜 뉴스가 될 수 있는 가능성을 가지고 태어나는 것이다. 완벽한 허구를 마치 사실인 것처럼 전달하는 뉴스를 포함해 잘려지고 부풀려진 정보들로 구성된 뉴스 역시 가짜 뉴스라 할 수 있다.

　'사실'이란 측면을 무척이나 강조하는 보도사진 역시 마찬가지다. 뉴스의 역사에서 보도 사진의 등장을 확인할 수 있는 최초의 사례는 대영박물관의 사진가였던 로저 펜턴(Roger Fenton)의 크림 전쟁 종군이다. 1855년 당시 그는 크림 전쟁의 현장으로 떠나 약 300여 점의 콜로디온타입 사진을 남겼는데, 그가 촬영한 사진들은 하나 같이 고통스럽고 비극적인 전쟁의 참상과는 거리가 먼 것들이었다. 전사자, 불구자, 환자의 사진이 아닌 "품위 있는 남성들이라면 으레 즐기는 나들이처럼 전쟁을 표현"[1] 했다. 실제로 영국 정부와 언론은 좋지 않던 전황과 이에 따른 국민의 불안감을 잠재우기 위한 특단의 대책이 필요했고, 그 해답을 시체도 없고 전투도 없는 전쟁 사진을 활용하는 것에서 찾았다. 즉 사진 그 자체는 어떠한 가치 판단도 없이 대상을 기계적으로 재현하는 매체이지만, 역설적으로 보도 사진은 가짜 뉴스의 신빙성을 확보하기 위해 탄생했던

것이다.

무엇보다 보도 사진의 탄생은 텍스트 중심의 뉴스 생산 체제를 사진 중심의 뉴스 생산 체제로 전환시켰으며, 가짜 뉴스를 보다 실제처럼 정교하게 가공할 수 있는 기반을 마련해 주었다. 보도 사진 이전의 뉴스는 텍스트의 형태로 생산되고 유통되었다. 문제는 텍스트가 정보나 사건의 사실 여부를 확인해 줄 수 없다는 데에 있다. 텍스트가 아무리 현상을 객관적으로 묘사하고 전달하려고 해도, 그것이 문자라는 형태로 추상화되는 한 진실의 판단은 독자에게 맡겨야만 했다. 전쟁이 아무리 순조롭게 진행되고 있다고 기술해 봤자 사람들이 그것을 믿지 않으면 어쩔 도리가 없었다. 텍스트에 곁들여 삽화를 삽입하기도 했으나 그 역시 텍스트의 진실성을 담보할 수는 없었다. 텍스트와 마찬가지로 삽화 역시 인간의 손으로 그려지기에 상상력이 개입할 여지가 충분했다. 하지만 사진은 달랐다. 사진 속에 재현된 대상은 실제로 존재했던 것임을 부정할 수 없으므로 사진은 곧 텍스트로 변환된 정보의 객관성을 보증하는 수단으로 사용되기 시작했다.

가짜 뉴스는 사진이 대상을 기계적으로 재현한다는 사진의 프로그램을 철저하게 이용한다. 사진에 어떠한 실제가 재현되었으므로 이 기사의 내용은 하등의 오점이 없는 사실이라는 논리를 펼치는 것이다. 하지만 이는 사진의 존재론적 특성 가운데 오직 한 가지 측면만을 강조한 결과다. 사진이 존재했던 대상을 고스란히 재현하는 것은 사실이지만, 미디어는 이러한 사진의 능력이 구현되는

지지체의 한계에 대해서는 침묵한다. 렌즈를 통과한
대상의 이미지 신호는 그것이 안착할 지지체를 필요로
한다. 과거에는 감광 물질이 발린 필름과 인화지가, 현재는
디지털 이미지 센서와 디스플레이 화면이 바로 사진의
지지체라 할 것이다. 문제는 이 지지체의 범위이다.
지지체는 무한하지 않으며, 대개는 사각형의 제한된 형태를
가진다. 사진은 대상을 있는 그대로 재현하되 지지체가
포용할 수 있는 범위 내에서만 그렇게 할 수 있다. 한마디로
사진은 프레임의 한계 내에서만 진실하다. 프레임의 영역을
넘어서는 부분에 대해 사진은 아무런 증언도 하지 않는다.
가짜 뉴스는 바로 이러한 사진의 허점을 간단하게 공략한다.
군중에게 매 맞는 한 명의 경찰을 촬영한 사진 바깥에
수백의 경찰들에 포위되어 공격받는 시민들이 존재했다면
과연 진실은 무엇일까?

　　　한 발 더 나아가 최근의 가짜 뉴스는 사진의 조작도
서슴지 않고 있다. 디지털 기술의 발전으로 인해 사진은
모다마니의 사례처럼 손쉽게 조작된다. 이 경우는 매우
조악한 수준이었기에 사진의 조작 여부를 판단하는 데 큰
어려움이 없었으나, 픽셀 단위로 이미지 데이터를 분석하지
않고서 육안으로 조작 여부를 판단하기 어려운 사례들도
급증하고 있다. 촬영된 사진을 두고서도 조작이라는 주장을
당당하게 하는 경우가 많아진 것도 바로 이 때문이다.
문제는 아무리 조작된 사진이라 할지라도 그 역시 '사진'의
범주에 속할 수밖에 없다는 사실이며, 가짜 뉴스가 이를
아주 영리하게 이용한다는 데 있다. 누차 이야기하지만

사진은 카메라라는 광학 장치를 이용해 지지체 위해 대상을 재현한다. 아무리 조작된 사진이라 할지라도 화면을 구성하는 요소들이 실제로 존재했던 것이라는 사실은 부정할 수 없다. 그것들이 같은 시공간에 존재했던 것이 아닐지라도, 그래서 전체 화면이 현실에서 단 한 번도 존재한 적 없는 거짓이라 할지라도 말이다.[2]

　　사진은 스스로 어떠한 증언도 하지 않는다. 사진이 스스로 발언한다고 믿게끔 하는 것은 사진을 사용하는 미디어의 프로그램이 작동했기 때문이다. 아무런 사전 정보가 없을 경우 한 장의 사진에 대한 사람들의 묘사는 제각각이다. 사진 속 인물에 대한 정보가 없다면 그가 박근혜이건 오바마이건 그저 사람, 여자, 혹은 남자 정도로 묘사될 수밖에 없다. 한 장의 사진이 어떤 사건을 담고 있다고 해도 마찬가지다. 사진 속의 여러 행위들을 통해 그 사건을 추론할 수는 있겠지만, 사건 자체를 단정할 수는 없다. 미디어는 바로 이러한 사진에게 목소리를 부여하는 매우 중요한 프로그램이다. 사회의 요구, 미디어 주체의 이해관계, 보이지 않는 권력의 압박 등 수많은 변인들에 의해 같은 사진도 다른 목소리를 내게 된다. 그리고 미디어는 그 목소리가 마치 사진 스스로 내는 것인 양 강조한다. 신문과 방송 뉴스에 달린 헤드라인은 마치 만화 속 인물들의 말풍선처럼 사진 위에 달린다. 순진한 대중은 그것을 철석같이 믿는다. 사진은 거짓말을 못 하니까, 사진은 존재했던 사실만 재현하니까.

　　인쇄 매체의 시대를 지나 기술적 영상의 시대를

살고 있는 오늘날 미디어의 프로그램은 더욱 복잡해져서 양날의 검 같은 구조를 갖게 되었다. 과거와 달리 누구나 손쉽게 정보를 생산하고 유통할 수 있게 되었으며, 원하는 정보에 접근할 수 있게 되었다는 점에서 정보의 민주화에 다가섰다고 볼 수 있다. 하지만 자유도가 증가할수록 가짜 뉴스의 만연과 같은 부정적인 현상들도 증가하게 되었다. 너무 많은 정보 속에서 가짜와 진짜를 구분할 수 없는 지경에 이른 것이다. 더구나 그 정보들의 파급 속도가 거의 실시간에 가까울 정도로 빨라져서 정보에 대한 정확한 판단을 내릴 여유마저 사라졌다. 특히 권력을 지닌 자들은 이러한 미디어 기술의 발전에 유연하게 대처했다. 겉으로는 정보의 민주화가 이루어졌음을 공표하고 실제로는 가짜 뉴스와 같은 온갖 '노이즈'를 유통시키기 시작한 것이다. 대중은 정보의 바다에서 표류하기 시작했고, 결코 진실의 땅에 다다르지 못하는 신세가 되고 말았다.

더욱 심각한 것은 어쩌면 정보의 민주화가 한낱 허상에 불과할지도 모른다는 사실이다. 과거와 달리 오늘날에는 누구나 마음만 먹으면 정보 생산과 유통의 주체가 될 수 있다. 블로그에 유용한 정보를 올리고 다른 사람들과 그 정보를 공유하는 것은 이제 일상이 되었다. 하지만 이는 어디까지나 겉으로 보이는 정보의 민주화 현상에 불과하다. 정보의 생산과 유통이 일어나는 실제 플랫폼의 소유자가 누구인지 잠깐만 생각해 본다면 이 말이 얼마나 빛 좋은 개살구에 불과한지를 알 수 있다. 풀어 말하자면 이러한 정보의 플랫폼은 권력과 자본을

소유한 자들에 의해 운영되고 유지된다. 아무리 대다수가 공유할만한 정보를 생산한다 할지라도 플랫폼의 운영 주체가 이를 노출되지 않도록 막는다면 우리는 그 정보에 결코 접근할 수 없을 뿐만 아니라, 누군가에 의해 막혀 있다는 사실조차 알 수 없다.

더 큰 문제는 이러한 정보의 플랫폼이 오히려 감시의 플랫폼으로 오작동할 수 있다는 점이다. 실제로 사람들은 자신의 생각이나 사소한 일거수일투족을 아무런 의식 없이 인터넷에 올린다. 특히 페이스북과 같은 소셜 미디어의 발전은 이러한 행위들을 더욱 일반화시켰다. 대개 이러한 소셜 미디어는 사람들 사이의 정보 공유와 소통의 장으로 기능하지만 권력 주체에게 이는 여론을 감시하고 조작하는 손쉬운 수단이 되기도 한다. 이들은 대중에 섞여 별다른 노력 없이 대중을 감시하고 그들에게 자신들의 신념을 주입시킨다. 요컨대 디지털 매체를 전자적 판옵티콘(panopticon)으로 활용될 수 있게 된 것이다. 이에 대해 폴 비릴리오(Paul Virilio)는 판옵티콘을 넘어 '진옵티콘(Synopticon)'의 상황으로 접어들었다고 표현했다. 모두(pan)를 감시하는 것을 넘어 동시에(syn) 감시하는 것이 가능해진 시대를 맞이했다는 뜻이다.

한 뉴스의 앵커는 가짜 뉴스들이 범람하는 한국 사회를 통렬하게 비판했다. 그는 발전된 미디어 매체가 디지털 민주주의의 실현이라는 장밋빛 미래를 열기는커녕, 정치적 선전의 도구로 전락하거나 가짜 뉴스가 판을 치는 여론 조작의 현장이 될 수도 있음을 경고했다. 애석하게도

그의 이러한 진단은 현실이 되고 있다. 가짜 뉴스는 그 어느 때보다도 위력을 떨치고 있고, 사진은 그에 부합되도록 조작되거나 편집되어 그 효과를 배가시키고 있다. 마치 좌우를 볼 수 없는 경주마처럼 이 시대의 권력은 대중의 눈을 교묘하게 가리며 이렇게 속삭인다. 내가 당신에게 보여주는 것만이 진실이라고 그러나 그는 "어떤 정치적 선전이 횡행한다 해도 그것을 받아들이는 시민들이 깨어 있다면 그것은 말 그대로 실패한 선전에 지나지 않"는다는 말로 애써 시청자들을 위로했다. 그의 위로처럼 우리 사회의 시민들이 수많은 선전과 가짜 뉴스들 앞에서 늘 깨어있기를, 그리하여 선량한 시민이 테러리스트나 종북 좌파로 낙인찍히지 않기를 희망한다.

1. 수전 손택, 이재원 옮김, 『타인의 고통』, 이후, 2004, p.78.
2. 만약 디지털 픽셀을 사용해 현존하지 않는 어떤 대상을 사진과 구분할 수 없을 정도의 이미지로 생산했다면, 그것은 사진이라 할 수 없을 것이다. 이미지 생산의 방식이 사진과는 완전히 다르기 때문이다. 디지털 사진과 디지털 이미지가 합성된 경우 그것은 사진이기도 하고 사진이 아니기도 한 어떤 합성물이라 불려야 한다.

사진의 죽음

2017년 6월 미국 캘리포니아 공과대학에서 렌즈 없는 카메라가 발명되었다. 사진이 발명된 지 고작 160여 년 만에 일어난 놀라운 사건이었다. 4차 산업혁명과 인공지능으로 요약되는 기술 발전의 시대에 이러한 발명을 놀랍게 여기지 않는 이도 있을지 모르겠다. 그러나 사진이라는 매체의 근본적인 속성이 무엇인지 단 한 번이라도 고민해 본 사람이라면 렌즈 없이 사진을 찍을 수 있다는 사실을 인정하기란 쉽지 않다. 도대체 렌즈 아닌 그 무엇이 사물의 상을 맺어줄 수 있다는 것일까? 왜 사람들은 오늘날 렌즈 없는 카메라를 필요로 하게 되었을까? 이러한 기본적인 궁금증을 바탕으로 사진의 발명 이후 사진을 둘러싼 기술 발전이 무엇을 중심으로 진행되어 왔는지 살펴보자. 그리하여 도대체 왜 사람들은 카메라에서 렌즈를 제외시키는 모험을 하게 되었는지, 이로 인해 사진의 미래는 어떻게 펼쳐질지 생각해 보자. 무엇보다 지금껏 알려진 '사진'이라는 매체가 곧 사라지고 사진과 닮은 새로운 기계 이미지의 시대가 다가온 것은 아닌지 고민해보자.

　　사진의 발명은 시각적 재현 방식에 근본적인 변화를 일으킨 사건이었다. 빌렘 플루서 역시 기술적 영상의 발명은 선형 문자의 발명에 이어 인류 문화에 있어 두 번째 근본적 변화라고 말한 바 있다. 상상 작용에 의해 생성되는 전통적인 그림과 달리, 프로그래밍된 기계 장치에 의해 생성되는 그림인 기술적 영상은 바로 사진을 가리키는 것이었다. 이는 『밝은 방』에서 회화와 사진을 비교하며 사진이 본질적으로 회화와 다름을 이야기했던

바르트의 사고와도 매우 흡사하다. 그는 회화가 현실을 보지 않고도 그것을 가장할 수 있지만, 사진에서는 '사물이 거기 있었다'는 사실을 부정할 수 없다는 점을 명백하게 이해하고 있었다. 다시 말해 사진은 사람의 상상이 개입하지 않은 순수한 기계적 재현물임을 공통적으로 인식하고 있었다.

그렇다면 기계적 재현이란 무엇을 말하는 것일까? 그것은 사람의 손이 개입하지 않은, 광학과 화학이라는 자연법칙에 의해 대상을 감광판 위에 오롯이 새기는 프로그램을 의미한다. 아무리 사람이 눈앞의 대상을 객관적으로 묘사한다 할지라도 손을 통한 대상의 재현은 작가의 상상력이 개입될 여지를 항상 남긴다. 더군다나 인간의 시지각적 인식 오류로 인해 대상의 묘사는 아무리 주의를 기울인다 할지라도 완벽할 수 없다. 반면 사진은 재현하고자 하는 대상으로부터 반사된 빛을 렌즈라는 광학 장치로 모아 감광판 위에 일대일로 고정시키는 프로그램을 작동시킨다. 사진은 렌즈라는 광학물과 카메라라는 어두운 상자, 그리고 감광판이라는 이미지의 지지체가 삼위일체를 이룰 때 만들어지는 과학의 산물이다.

하지만 초기 사진의 재현 능력은 사람의 손이 그린 회화에도 미치지 못할 만큼 조악했다. 렌즈와 감광판의 조합을 통해 대상을 재현하는 것에는 성공했지만 당시의 광학 기술은 빛을 온전히 제어하지 못했고, 감광판은 렌즈를 통해 겨우 모은 빛들을 완벽하게 붙들 수 없었다. 대낮의 풍경임에도 사람의 흔적을 찾기 어려운 저 유명한

다게르의 <탕플 대로의 광경>에서 보듯, 한 장의 사진을 얻기 위해서는 움직이는 모든 것이 지워질 때까지 감광판을 오랜 시간 노출해야 했다. 따라서 사진의 발명 이후 사진의 숙제는 명확했다. 대상을 왜곡 없이 정확하게 재현할 수 있는 정교한 렌즈의 개발과 안정적이면서 빛에 민감한 감광판을 만드는 것이었다. 디지털 사진이 등장하고 그것이 사람들의 일상에 보급되기 시작할 때까지만 해도 사진의 이러한 목표에는 변화가 없어 보였다. 필름 대신 이미지 센서가 감광판의 자리를 대신하게 되었다는 사실을 제외하면 사진은 여전히 렌즈와 감광판을 필요로 했기 때문이다.

그러나 스마트폰이 등장하면서 사진을 둘러싼 기술 발전의 흐름에 근본적인 변화가 생기기 시작한다. 기존의 휴대폰 화면에 비해 넓고 선명한 정전식 터치패널의 등장은 휴대폰의 부가 기능이었던 카메라의 기능을 한층 강화시키는 배경이 되었다. 무엇보다 스마트폰이 일종의 휴대용 컴퓨터로 기능하기 시작하면서 전화로서의 용도는 점차 축소되고 카메라로서의 용도는 더욱 강화되었다. 상황이 이렇다 보니 사진이 필요로 하는 기술의 양상도 바뀌게 되었다. 렌즈와 이미지 센서를 평면에 가깝게 축소시키면서도 고화질의 영상을 얻을 방법이 필요하게 된 것이다. 하지만 렌즈와 감광체의 조합이라는 전통적인 카메라의 구조를 고수하는 한 스마트폰의 기술 발전을 따라갈 수는 없었다. 스마트폰 사용자들 사이에서 만들어진 '카툭튀'란 말은 바로 이러한 상황을 반영한 것이었다.

시간이 지남에 따라 스마트폰은 점점 더 얇아지는 반면 카메라 관련 기술은 이를 따라가지 못해 카메라 부분만 툭 튀어나온 구조의 제품들이 속속 등장했던 것이다.

렌즈 없는 카메라의 등장은 바로 이러한 상황에서 비롯되었다는 것을 쉽게 짐작할 수 있다. 카메라가 마지막으로 몸집을 줄일 방법은 바로 렌즈가 차지하는 공간을 제거하는 방법뿐이기 때문이다. 2013년 미국 벨 연구소(Bell Labs)의 연구진들은 드디어 렌즈 없는 카메라를 만들어내는 데 성공했다. 이들은 전통적인 렌즈를 사용하는 대신 조리개 역할을 수행하는 어퍼추어 어셈블리(Aperture Assembly)를 사용해 이미지를 획득하는 데 성공했다. 어퍼추어 어셈블리란 일련의 LCD 패널로 구성된 장치로서 302×217(=65,534)개의 조리개가 배열되어 있다. 그 뒤에는 조리개를 통과한 빛의 정보를 수집하는 광전 센서(Photoelectric Sensor)가 놓여 있다. 즉, 대상으로부터 반사된 빛이 총 65,534개의 조리개 구멍으로 통과되면, 그 빛 정보들을 하나의 센서가 수집하도록 구성한 것이 이들의 발명품이었다. 그렇지만 이 빛 정보들은 말 그대로 빛에 대한 정보이지 빛이 빚어낸 영상 정보는 아니다. 조리개를 통과한 65,534개 중 최소 8,192개 이상의 빛이 만들어내는 패턴들의 정보를 분석해 그것을 컴퓨터 알고리즘으로 재구성한 다음에야 이미지의 형태로 나타나기 때문이다.

2015년 라이스 대학(Rice University)에서 개발한 플랫캠(FlatCam)과 일본 히타치에서 2016년 개발한

렌즈 없는 카메라 역시 비슷한 원리로 탄생되었다. 먼저 플랫캠은 여러 개의 구멍이 있는 마스크 뒤에 센서를 배치해 이미지를 얻는 데 성공했다. 앞서 언급한 어퍼추어 어셈블리와 유사하게 마스크를 통과한 빛은 0.5mm 뒤에 위치한 센서에 투사되며, 센서는 이를 데이터로 포착한다. 이후 이 이미지 데이터를 이미지 알고리즘을 통해 복원하면 특정 대상의 사진을 얻을 수 있다. 히타치가 개발한 렌즈 없는 카메라는 플랫캠의 마스크 대신 동심원 패턴이 새겨진 필름을 이미지 센서 앞에 두어 이미지를 얻는 데 성공했다. 대상으로부터 반사된 빛이 이 패턴을 통과하면서 만들어 내는 그림자 정보를 이미지 센서가 데이터의 형식으로 저장하고, 이 데이터를 분석해 원래의 빛 정보를 재구성해 이미지를 만드는 방식이다.

이쯤에서 눈치챈 이들도 있겠지만, 이 글에서 소개한 렌즈 없는 카메라들은 공통적으로 전통적인 바늘구멍 사진기의 원리와 매우 닮아 있다. 이 카메라들은 모두 렌즈 대신 아주 작은 구멍을 통해 들어온 빛이 어두운 상자 안의 평면에 이미지로 형성되는 원리를 나름의 방식으로 구현하고 있기 때문이다.

그렇지만 바늘구멍 사진기와 최근 발명된 렌즈 없는 카메라들 사이에는 근본적인 차이가 있다. 바늘구멍 사진기의 작은 구멍은 사실상 렌즈의 역할을 수행하는 반면 어퍼추어 어셈블리나, 플랫캠의 마스크, 그리고 히타치의 필름 패턴은 렌즈의 역할과 동일하다고 말하기 어렵다. 구체적으로 말하자면, 바늘구멍 사진기의 구멍은

대상에서 반사된 빛을 수렴해 초점이 형성될 수 있는 일정한 거리의 평면에 상을 맺어준다. 다시 말해 이 구멍은 렌즈와 마찬가지로 집광의 기능을 수행하며, 대상과의 거리 및 구멍의 크기에 따라 초점 거리가 정해진다. 렌즈가 사용되지는 않지만 대상으로부터 반사된 빛이 감광판에 일대일로 형성된다는 점에서 광학의 법칙을 그대로 따른다. 반면 앞서 언급한 카메라의 이미지 센서 앞에 놓인 장치들은 바늘구멍 카메라의 구멍과는 근본적으로 다르다. 이것들이 이미지 센서로 하여금 빛의 정보를 획득할 수 있도록 하는 것은 사실이지만, 실질적으로 상을 맺게 만드는 광학 장치는 아닌 것이다.

결론적으로 최근 개발된 렌즈 없는 카메라들은 디지털화된 바늘구멍 사진기가 아니라 컴퓨터 기반 사진(Computational Photography)의 산물이라고 보아야 한다. 컴퓨터라는 장치의 어원이 '계산하다'라는 의미를 가진 '컴퓨트(compute)'로부터 비롯되었다는 사실을 염두에 두면, 컴퓨터 기반 사진이 지향하는 바를 좀 더 쉽게 알 수 있다. 말 그대로 빛의 정보를 측정(measurement)하고 연산(calculation)해서 이미지의 형태로 재구성(reconstruction)하는 것을 목적으로 한다. 실제로 위에서 언급한 카메라들에 렌즈 대신 사용된 장치들은 상을 맺게 하기 위한 집광의 목적과는 거리가 멀다. 이것들은 단지 재현하고자 하는 대상으로부터 반사된 빛 정보를 이미지 센서가 해석할 수 있도록 변형시키는 역할을 수행한다. 대상의 모습을 재현하는 것은

이렇게 저장된 빛 정보들을 해석하는 컴퓨터인 것이다. 컴퓨터 기반 사진의 뿌리는 디지털카메라와 포토샵의 등장에서 찾을 수 있다. 특히 포토샵의 등장과 발전은 사진 이미지의 가공이라는 측면에서뿐만 아니라, 광학적 한계로 인해 불완전하게 재현된 사진 이미지의 복원을 가능하게 했다. 가령 포토샵의 다양한 필터들은 광량 부족으로 인해 발생된 노이즈를 제거해 선명한 사진으로 만들어주거나, 초점이 맞지 않은 사진을 픽셀 재배치를 통해 초점을 정확히 맞춘 사진으로 수정해 줄 수도 있다. 렌즈 가공의 한계로 인해 발생하는 색상과 형태의 왜곡도 포토샵을 사용해 손쉽게 수정할 수 있게 되었다. 렌즈 없는 카메라는 바로 이와 같은 포토샵의 기능을 그대로 응용하고 있다. 이미지 센서 앞에 놓인 장치들이 제공하는 빛의 데이터를 분석해 재현하고자 하는 대상 본래의 모습에 가깝게 이미지를 생산해내기 때문이다.

그런데 얼마 전 보도를 통해 소개된 캘리포니아 공과대학의 렌즈 없는 카메라는 위에서 언급한 카메라들보다도 한층 기존의 광학으로부터 멀어졌다. 이상의 카메라들이 렌즈 대신 빛이 통과해야만 하는 장치가 필요했다면, 이번에 발명된 카메라는 그러한 장치마저도 제거된 초박막의 형태로 개발된 것이다. 빛이 통과하는 부분이 필요로 한다는 것은 렌즈처럼 빛을 집광해 상을 형성하지는 못할지라도 빛에 대한 정보를 수집한다는 점에서 광학과 완전한 이별을 한 것은 아니었다. 하지만 이 발명품이 내세우고 있는 광위상배열(OPA, Optical

Phased Array)이라는 기술은 빛에 대한 정보를 수집하는 방식 자체를 완전히 바꾸어 놓았다. 렌즈와 마찬가지로 어퍼추어 어셈블리, 플랫캠의 마스크 그리고 히타치의 필름 패턴은 수동적으로 빛의 정보를 받아들이는 방식을 취하고 있었다. 대상으로부터 반사된 빛들이 해당 장치를 통과하기를 준비하고 있어야 하는 것이다. 반면 OPA는 매우 능동적으로 빛을 수신한다. 연구진에 따르면 OPA는 빨대와 같은 작은 구멍으로 대상을 들여다보는 것과 같다고 말한다. 아주 작은 구멍을 통해 대상을 샅샅이 보고 그 정보들을 모아 하나의 이미지를 만든다는 것이다. 요컨대 OPA는 사용자의 설정에 따라 획득하고 싶은 빛의 정보만을 얻어 이미지로 만들 수 있는 능력을 갖추고 있다. 더 이상 렌즈의 정해진 화각이나 분해능(Resolution), 혹은 개구수(Numerical Aperture)로 인해 렌즈를 교환해야 할 필요가 없어진 것이다.

이러한 기술의 개발로 인해 사람들은 드디어 평면에 가까운 카메라의 생산이 가능해졌다고 환호하고 있지만 렌즈 없는 카메라로 만들어진 이미지를 과연 '사진'이라고 불러도 좋을지에 대해서는 고민이 필요하다. 앞에서도 언급했지만, 사진은 대상으로부터 반사된 광선을 렌즈로 집광한 다음 적절한 초점 거리에 놓인 감광판에 그 빛의 흔적을 남기는 프로그램이다. 단순히 말해 사진은 빛의 흔적이자 자국인 것이다. 따라서 재현의 충실성의 문제와는 별도로 사진은 렌즈가 가진 한도 내에서 대상을 이차원의 평면에 고정시킨 매체여야 한다. 하지만 렌즈 없는

카메라의 등장은 이러한 사진의 본질적 속성을 부정하고 있다. 대상으로부터 비롯된 빛의 정보를 이용해 이미지를 형성시킨다는 점에서는 전통적인 사진과 크게 다를 것이 없어 보이지만 이는 빛이 만들어낸 사물의 상을 지지체 위에 고정시키는 일과는 완전히 다른 것이다. 사람이 대상을 보고-보다 엄밀히 말하자면 대상으로부터 반사된 빛을 보고-그것을 투시도법에 의해 계산적으로 그리는 행위에 오히려 더 가까워 보인다. 다만 렌즈 없는 카메라가 이미지 알고리즘을 통해 빛의 정보를 정확하게 해석하고 그것을 평면 위에 재배열한다는 점만 다를 뿐이다. 어쩌면 사진을 둘러싼 이러한 일련의 기술 변화는 사진이라는 매체의 존재를 위협하는 신호탄일지도 모른다.

사진이란 이름의 욕망 기계

지은이	장정민
편집	서정임
디자인	배지선
인쇄/제본	인타임
첫 번째 펴낸날	2017년 12월 30일
두 번째 펴낸날	2018년 10월 30일
세 번째 펴낸날	2021년 11월 11일
펴낸이	김정은
펴낸곳	IANNBOOKS
	서울시 종로구 자하문로24길 44, 2F, 03042
	전화 02) 734-3105
	팩스 02) 734-3106
	전자우편 iannbooks@gmail.com

ISBN	979-11-85374-17-8
가격	13,000원